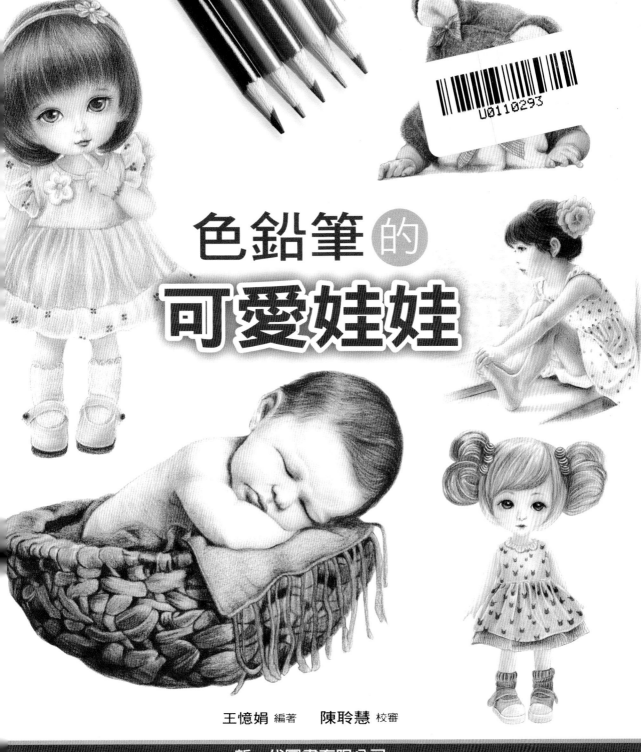

色鉛筆 的
可愛娃娃

王憶娟 編著　　陳聆慧 校審

新一代圖書有限公司

❋ 內容提要 ❋

　　只用色鉛筆畫美食、動物或者可愛的小事物，是不是已經使你覺得不過癮，還想挑戰更複雜的？那麼就用色鉛筆畫人物吧。本書能夠教你繪製一個個活潑生動可愛的小孩，以及超萌的玩具妹妹，詳細介紹了人物繪製的方法竅門，其中包括排線技巧與疊色，五官的刻畫以及不同姿態的人物造型。內容豐富，步驟清晰。透過本書學習，你可以熟練運用色鉛筆畫出可愛的人物造型，相信一定會給你帶來不一樣的喜悅！

　　想提高自己的繪畫技能，現在就可以放下相機，跟隨作者，拿起畫筆，用色彩繪出不一樣的童年，記錄下那暖暖的幸福點滴。

Contents 目 錄

第1章 你必須知道的繪畫小知識

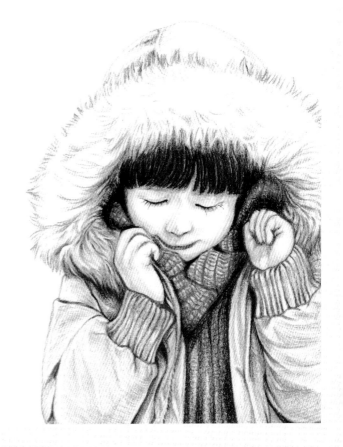

第2章 超可愛寶貝繪製ing

第3章 漂亮的玩具娃娃

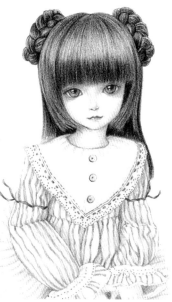

第1章
你必須知道的繪畫小知識

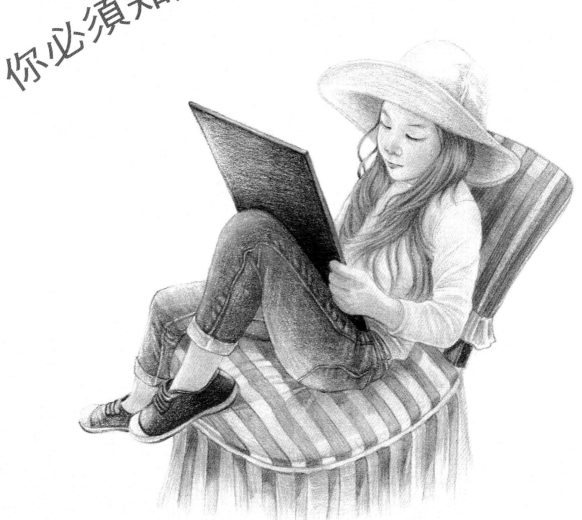

1.1 繪畫工具介紹

　　色鉛筆是一種非常容易掌握的塗色工具，顏色多種多樣，畫出來效果較淡，清新簡單，且大多便於被橡皮擦去。鉛芯大多是用經過專業挑選的，具有高吸附顯色性的高級微粒顏料製成，具有透明度和色彩度，在各類型紙張上使用時都能均勻著色，流暢描繪，另外筆芯也不易從芯槽中脫落。色鉛筆有單支、12色、24色、36色、48色、72色、96色等系列。

常用色鉛筆品牌及顏色

　　每個牌子的色鉛筆筆都有不同的特徵屬性，其中筆芯的軟硬程度和色彩的色相都有不同。下面將介紹幾種具有代表性的品牌。讀者在選用的時候，可以通過網路查詢更多的品牌介紹，然後根據需要選擇合適的即可。

利百代色鉛筆
利百代的色鉛筆採用新一代配方銀系無機抗菌劑，並結合獨家抗菌塗佈技術，從產品原料到包裝都經過特殊的抗菌處理，並能有效對抗有害病菌。

施德樓
德國Staedtler（施德樓）是歐洲最富影響力的文化辦公用品生產商，也是世界文化用品銷售排名位居前列的國際著名品牌。Staedtler的水溶性色鉛筆顏色鮮艷易上色，適合畫漫畫，也適合喜歡塗鴉的朋友使用。

輝柏

輝柏是德國的品牌，世界最大的文具製造商之一。現在國內市面上都是紅色包裝的學生級系列色鉛筆，價格比馬可要高一些，也要好用一點。輝柏分水溶性色鉛筆和經典油性色鉛筆兩種，可根據自己的需要進行挑選。

馬可雷諾阿

上海馬可文化用品有限公司的頂級雷諾阿產品系列，是以印象派大師雷諾阿的名字命名的面向專業美術人員、高級繪畫愛好者及設計人員的高端美術產品系列。

　　由於色鉛筆的品牌眾多，不同品牌的顏色也會有所不同，大家可以用購買的色鉛筆畫個色譜，這樣可以方便選擇到需要的顏色。色鉛筆的常用顏色如下圖所示。

白色　黃色　檸檬黃　中黃　肉色　橘黃　橘紅　粉色　洋紅　大紅　朱紅　玫瑰紅　紫紅　紫色

淡紫　群青　淡藍　翠藍　普藍　橄欖綠　翠綠　深綠　綠色　灰綠　草綠　黃綠　土黃　咖啡色

紅褐　深褐　褐色　赭色　灰色　黑色

② 輔助工具的選擇

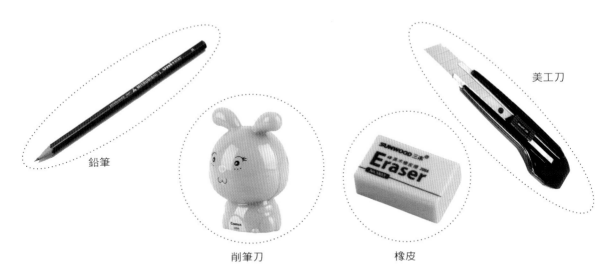

美工刀

鉛筆

削筆刀

橡皮

③ 紙張的選擇

　　色鉛筆的顏色附著力差，因此對紙張的要求相對較高。另外不同的紙張也可以營造出不同的畫面感，紙張表面的質感對繪畫作品的表達有很大影響。

影印紙

影印紙的紙張表面顆粒較小且紙質比較細膩，使用色鉛筆在此種紙上畫畫的時候筆尖的筆觸都可以表現出來。在使用這類紙畫畫的時候，一般會著重選擇有細節刻畫的，像植物、動物以及人物風景的刻畫。影印紙可以表現出畫的質感和細節，比如用筆觸畫出毛髮的質感，皮膚的光感和五官的細節等，這些都是相對粗糙質地的紙張比較難做到的。

素描紙
素描紙的表面顆粒相對比較適中，附著能力相對較強。雖說素描紙很適合色鉛筆畫，但只是針對普通色鉛筆而言，當使用水溶性色鉛筆時，建議不要使用素描紙。

速寫本
速寫本是用來進行速寫創作和練習的繪畫本，紙張較厚，品質較好，多為活頁以方便作畫，有橫翻或豎翻的選擇。使用速寫本作的畫比較容易整理，不會像散張紙那樣到處放。

1.2 靈活運用色鉛筆

疊色

　　由於色鉛筆顆粒比較粗，具備一定的通透性，因此可以將不同的顏色重疊著畫在一起，疊加出更加豐富的顏色。

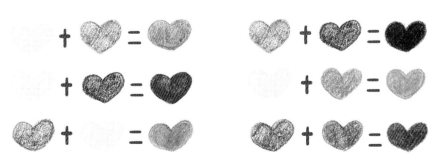

② 多種排線方式

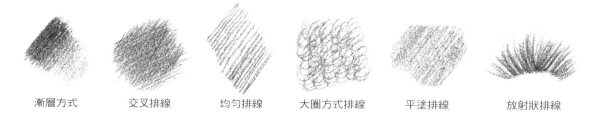

| 漸層方式 | 交叉排線 | 均勻排線 | 大圈方式排線 | 平塗排線 | 放射狀排線 |

1.3 一起繪畫吧

① 迷人的大眼睛

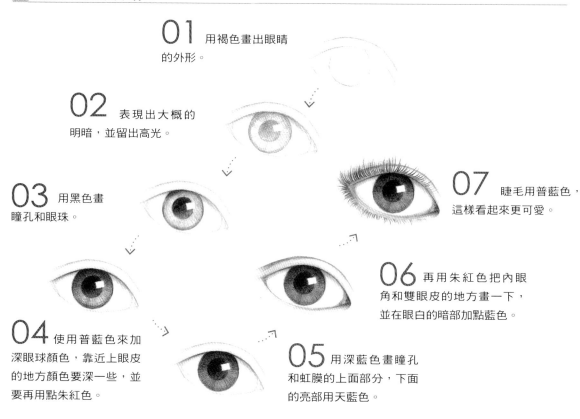

01 用褐色畫出眼睛的外形。

02 表現出大概的明暗,並留出高光。

03 用黑色畫瞳孔和眼珠。

04 使用普藍色來加深眼球顏色,靠近上眼皮的地方顏色要深一些,並要再用點朱紅色。

05 用深藍色畫瞳孔和虹膜的上面部分,下面的亮部用天藍色。

06 再用朱紅色把內眼角和雙眼皮的地方畫一下,並在眼白的暗部加點藍色。

07 睫毛用普藍色,這樣看起來更可愛。

② 紅紅的嘴唇

01 用紅色把嘴巴的大概形狀畫出來。

02 表現出嘴巴大概的明暗關係。

03 在嘴縫線處需要點些玫瑰紅色來加深，用橘黃色來表現上下嘴唇，下嘴唇比較豐滿，也更有立體感。嘴唇上的高光處留白。

04 用紫色把嘴縫線加深，在上下嘴唇的暗部加點粉色，使嘴唇看起來更立體一些。

05 再用橘紅色畫一下暗部，再在亮部加點黃色，使嘴唇看起來通透水嫩。

③ 漂亮的頭髮

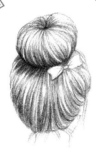

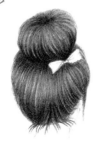

01 用深褐色畫出頭髮的造型。

02 用深褐色把頭髮的明暗表現出來。

03 用橄欖綠表現出頭髮的暗部，再用褐色與之融合一下。

04 暗部再用普藍色來加深一些，然後用橘黃色來表現亮部，最後再在亮部加一些檸檬黃。

05 再用天藍色畫出頭髮上的髮飾，這個可愛的丸子頭就畫好了。

4 牛仔短褲

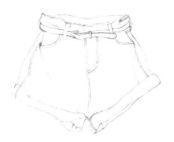

$O1$ 用褐色畫出牛仔短褲的造型。

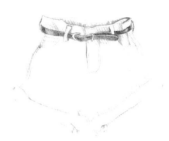

$O2$ 再用褐色把褲子的明暗表現出來。

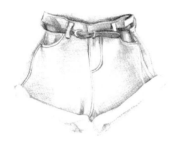

$O3$ 用普藍色表現出褲子的暗部，注意皺褶變化。

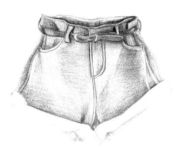

$O4$ 用深藍色再加深褲子的暗部。

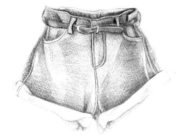

$O5$ 在亮部加一些天藍色，卷起來的淺色褲腳部分也用天藍色表現出暗部。

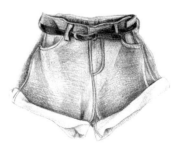

$O6$ 用咖啡色畫出腰帶的暗部，並在亮部加一些橘黃色，最後在褲子的亮部加一點黃色。

第2章
超可愛寶貝繪製 ing

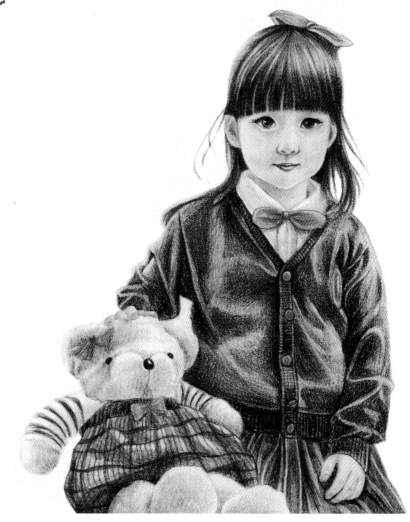

2.1 怎麼畫都可愛的漂亮女孩

∞ 1 ∞
穿防寒服的女孩

繪製要點

1. 整體色調是暖黃色，注意要表現出衣服材質的質感，特別是帽子的絨毛部分。

2. 注意虛實關係，顏色要有層次，否則會顯得生硬。

3. 要表現出女孩很舒服很享受的神態。

01 先用比較接近皮膚暗部顏色的色鉛筆打稿。構圖時要看準位置,用筆一定要輕,形盡量不要跑偏。

02 用相同的顏色繼續將小女孩的形描得更清楚一些,適當地增加一些陰影效果,讓人物產生立體感,並使畫面整體效果看起來更舒服。

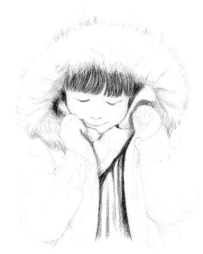

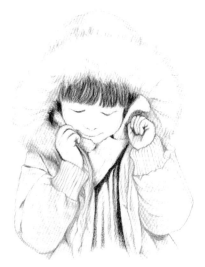

03 先用偏紅一點的深顏色給頭髮上色,然後用橄欖綠給圍巾暗部上色,再用偏冷的深色給毛衣暗部上色,最後用土黃色給帽子暗部的絨毛上色。用筆要根據絨毛的走向,這樣畫出來才顯得自然可愛。

04 用土黃色把衣服的陰影畫出來,注意皺褶,線條要有虛實和輕重。再用橘色把皮膚的顏色做細微處理,要注意手指和五官暗部。如果顏色太深,可以用白色在上面輕輕覆蓋一層。

五官：眼睛內眼角用黑色加深，延伸到外眼角，用筆要輕，最後輕輕地加一些睫毛；畫鼻子時，只需把主要的部分畫出來就可以，鼻孔用深暖色強調；嘴巴用朱紅色，要注意明暗關係，切忌塗為同一顏色，中間亮部要畫輕一些，並突出強調嘴角。

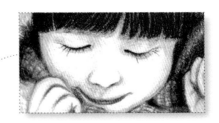

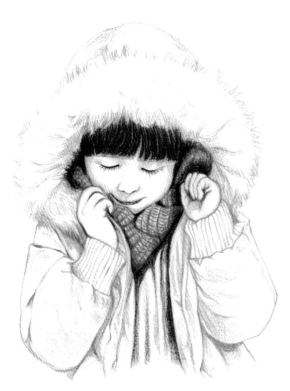

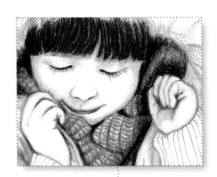

圍巾：用天藍色輕輕畫一層，然後用淺綠色輕輕畫一層，讓兩種顏色混合在一起形成藍綠色，再用深綠色把圍巾的網狀表現出來。

05 加深顏色和處理明暗關係。

頭髮：用深棕色表現出頭髮暗部。然後用檸檬黃表現出亮部，以增加立體感。

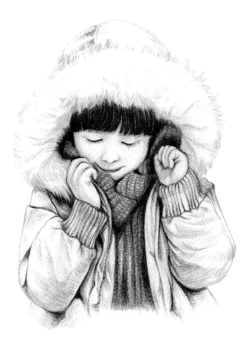

06 在刻畫小女孩的服飾時，先用偏冷的深顏色把暗部表現出來，然後用深棕色把暗部的地方與冷色混合，並強調衣服的邊緣，再畫衣服的固有色調，使其看起來更自然。最後用綠色和偏暖的深色畫裡面的毛衣，畫亮部時筆觸要輕一點。

07 刻畫帽子的邊緣時，在土黃色基礎上再用深一點的顏色把絨毛暗部表現出來，用筆要輕，根據絨毛的走向耐心地一根一根的畫，刻畫的時候可以把鉛筆削尖一些。

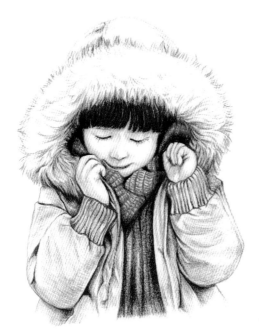

08 最後用檸檬黃強調整體的亮部，讓整個畫面看起來暖暖的，就像冬天的陽光一樣。

2
戴眼鏡的女孩

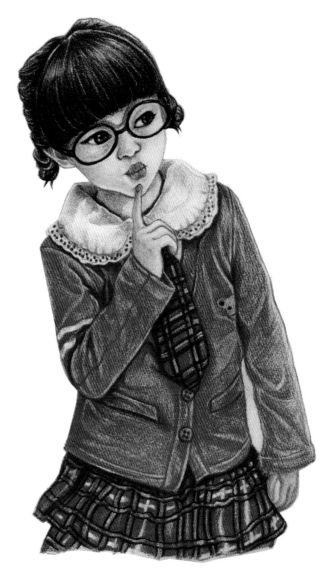

<div align="center">繪製要點</div>

1. 要表現出嘴唇嘟起的感覺。

2. 受環境色的影響，衣領的顏色要有變化，不能只是單一的白色。

3. 雖然衣服整體是紅色，但要表現出顏色的變化。

01 用褐色色鉛筆輕輕勾勒出人物的形，構圖時要看準，用筆一定要輕，盡量把形畫準。

02 用褐色的色鉛筆把線條描得更清楚一些，然後把明暗關係表現出來，這樣使人物更加生動，有立體感。

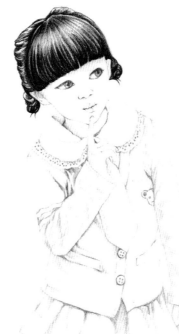

03 先給人物整體鋪一層固有色，然後給頭髮鋪一層黑色，上色的時候要順著頭髮的生長方向，不要塗成死黑。要注意明暗關係，亮部要輕輕地描過，不要畫得過多，不然就沒有立體感。

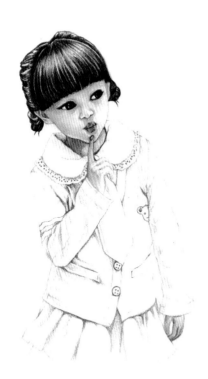

眼睛：小女孩眼睛微微看向斜上方，不要直接把眼睛塗一圈黑色，上眼皮和眼球瞳孔的地方可稍微重一些。

04 給皮膚和五官上色。先用褐色畫出皮膚的暗部，輕輕地在暗部上塗一層褐色，然後用橘紅色輕輕地蓋上一層。根據鼻子結構用暖一點的顏色給鼻子上色，不要橫豎亂畫。嘴部用朱紅色，小女孩嘴巴是嘟起的感覺，所以要注意強調嘴角和嘴縫線，並注意輕重變化。

衣領：整個衣領襯托頭部，因此很重要。用灰、藍、紫三種顏色來表達暗部，這樣不會顯得太單調，另外可以稍微上些紅色。花邊主要刻畫左邊的，右邊的可以稍微虛一些。

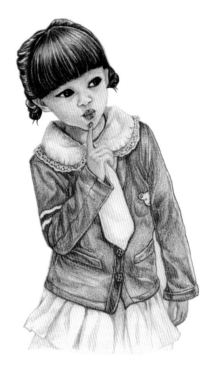

05 給衣服上色。用紅色來鋪色，要注意衣服的皺褶變化，轉折的地方不要畫得太死板，要自然一些，同時也需要注意衣領的細節。

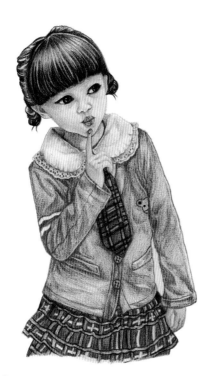

07 用黑色把暗部再強調一次，要根據頭髮的走向進行刻畫。由於受其他環境色的影響，在亮部的地方加一些檸檬黃。

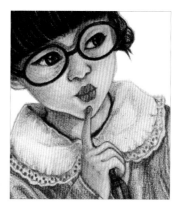

06 裙子和領帶是格子布料，可以選擇主要的部分來表現，不用每個格子都畫出來，畫的時候要注意裙子的皺褶和方向感，白色條紋要留白，否則上色後不易擦除。

08 皮膚和五官刻畫。先用橘黃色輕輕調整膚色，亮部的地方用檸檬黃來突出，要輕輕地不要畫得太多；然後畫上眼鏡，要注意明暗輕重變化，並把眼鏡的投影畫出來；鼻孔用暖色色系漸層；嘴巴不能平塗，要注意嘟起的皺褶變化，亮部用一點點檸檬黃來表現。

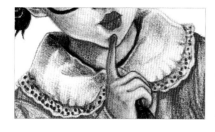

09 衣領的刻畫。加強暗部的刻畫，先鋪一層藍色，再用紫色輕輕和藍色融合，要注意轉折和皺褶的變化。衣領花邊加強一些顏色以刻畫出細節。重心在左邊，衣領和脖子之間的縫隙顏色要偏暖一些。

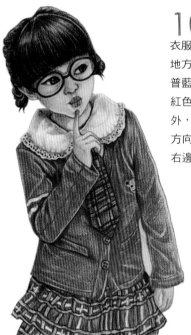

10 上衣的刻畫。用紅色加強衣服整體的顏色，注意皺褶暗部的地方不能都用紅色來塗，可以先用普藍等較深的冷色鋪墊，然後再用紅色覆蓋，這樣表現才更自然。另外，上色的時候要順著衣紋的變化方向，這樣效果會更明顯，並注意右邊要比左邊虛一些。

11 裙子和領帶的細節深入。把裙子和領帶的顏色再加深一些，要注意明暗區別。

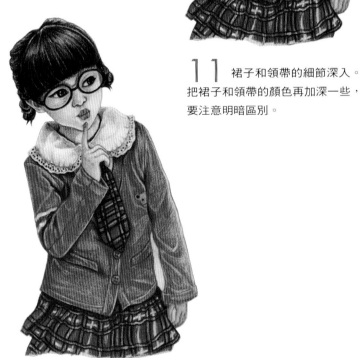

12 用檸檬黃調整整體的亮度，小女孩衣服上蹭的其他顏色，以及皮膚和其他淺色的地方，可以用橡皮輕輕地擦掉，再稍微調整一下顏色即可。

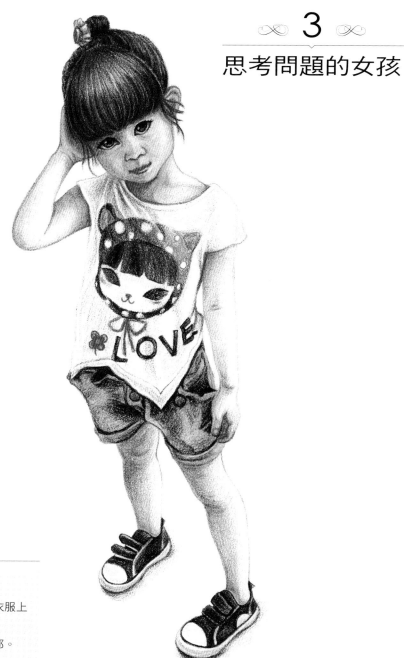

繪製要點

1. 重點刻畫頭部的顏色。
2. 處理好衣服皺褶的變化和衣服上
 圖案的顏色。
3. 注意處理好整個膚色的暗部。

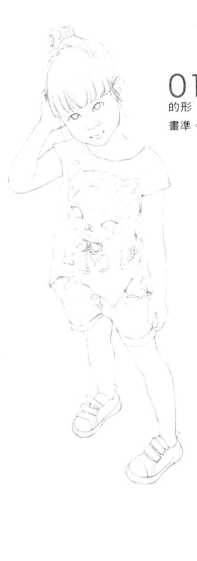

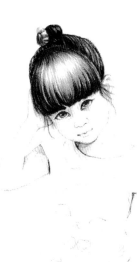

01 先用褐色輕輕勾勒出人物的形，用筆一定要輕，盡量把形畫準。

02 再用褐色把線條描清楚一些，然後把明暗關係表現出來，使人物更加生動，富有立體感。

03 先整體鋪一層固有色，然後從頭髮開始上色。先順著頭髮的走向給頭髮上一層黑色，要注意明暗的變化，亮部要輕輕地描過；否則就會缺乏立體感。

04 鞋子是黑色帆布鞋，上色時不能平塗，要注意明暗關係。

06 用相同的方法處理手部和腿部的膚色，要注意明暗的刻畫。

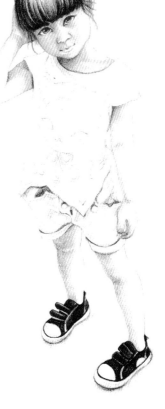

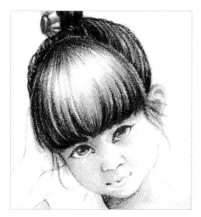

05 給臉部和頸部皮膚上色時，用赭色表現出皮膚的暗部，並輕輕地在暗部上一層赭色，要注意臉部的結構變化，根據結構變化排線。

鼻子和嘴巴：鼻孔用暖一點的顏色來畫，要根據鼻子的結構上色；嘴角的顏色最深，慢慢向中間漸層，先用赭色鋪墊一下，然後用朱紅色融合。上嘴唇顏色要暗一些、薄一些，下嘴唇接近亮部的地方加點粉紅色，看起來更可愛。

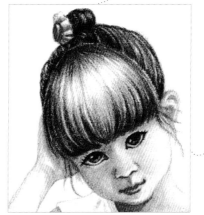

眼睛：用黑色畫眼睛的上眼線和眼球，然後用粉紅色輕輕地畫一下眼線和眼角位置。注意眼角的地方有明暗變化，接近眼皮的位置適當加點灰色。

07 在上臉部皮膚和五官顏色時，用橘黃色加強皮膚的暖色感，然後根據效果上色並注意明暗對比。

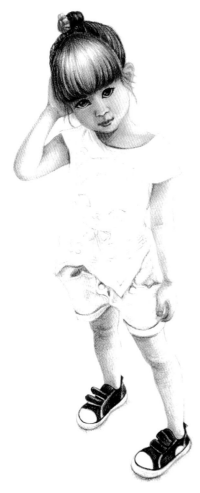

09 先用藍紫色輕輕地在衣服上畫一層，要注意皺褶的變化起伏。然後再畫中間的圖案，圖案也要根據皺褶起伏來變換顏色。

10 給褲子上色，先統一用棕色把褲子的暗部表現出來，要注意皺褶的變化。然後用橄欖綠把暗部的顏色覆蓋一遍，用草綠色畫出褲子的亮部，要注意顏色的自然轉折融合，不要太過生硬。

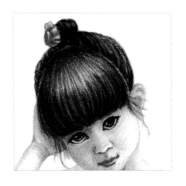

08 用相同的方法上手部和腿部的顏色，並用橘色來調整加強。

11 先統一用棕色把頭髮整體顏色表現出來，然後用橘黃色勾勒出一些髮絲，用檸檬黃強調出亮部。

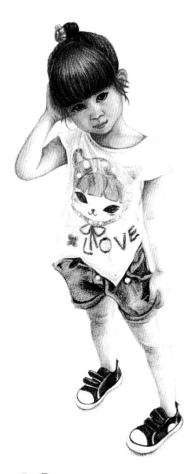

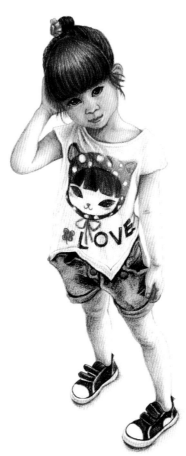

12 用橘黃色繼續調整膚色並深入刻畫五官。

13 深入刻畫衣服和褲子。繼續用灰、藍、紫來調整T恤的暗部，同時加強中間圖案的色彩；褲子的亮部用淺綠色表現，並把釦子的顏色加上。

14 用檸檬黃先把皮膚的亮部調整一下，然後是衣服部分。如果覺得衣服太亮，可以用橡皮輕輕擦一下，褲子和鞋子的亮部也加上檸檬黃，使顏色變得更豐富，整個效果也更亮。

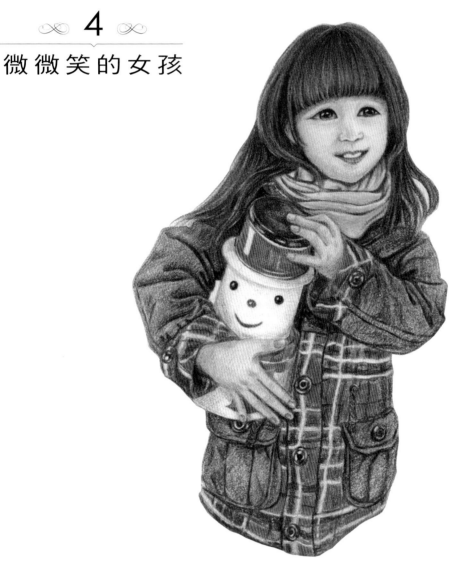

繪製要點

1. 頭部和手部要重點刻畫。

2. 衣服顏色變化比較豐富,要處理好牛仔衣的顏色。

3. 女孩臉上微笑的表情要表現到位。

01 先用褐色輕輕地勾勒出人物的形體，用筆一定要輕，形體盡量要準確。

02 同樣用褐色的色鉛筆把線條描繪得更清楚，接著把明暗關係表達出來，這樣顯得人物更加生動且更有立體感。

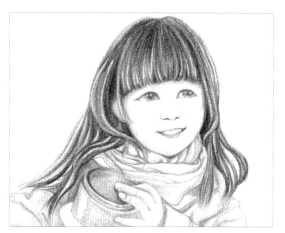

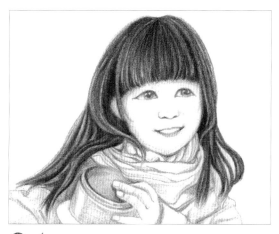

03 先用普藍色給她的頭髮上一層冷色調。要順著頭髮的走向用筆，注意明暗關係。

04 再用赭色畫一層，這樣就把頭髮的大體顏色表達出來了。

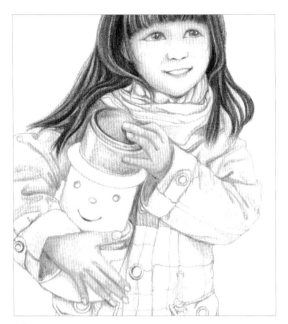

05 先用赭色輕輕地把臉部和手部皮膚的暗部表現出來。

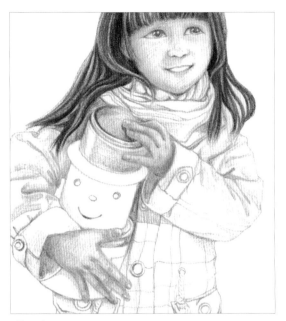

06 再用橘黃色畫一下，讓暗部的皮膚有通透的感覺。

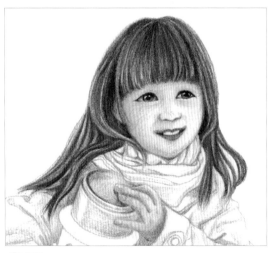

07 給五官上顏色。

眼睛：用黑色把眼睛的上眼線畫深一點，再用粉色或橘色這類可愛點的暖色調來輕輕地勾勒出下眼皮，注意瞳孔高光的地方一定要留白，讓小女孩的眼神看起來天真無邪。

鼻子：鼻子不要畫得過多，把鼻孔和鼻翼的線條表達清楚就行。

嘴巴：小女孩笑容的幅度比較大，牙齒的部分留白就好，不用把牙齒一顆顆畫出來。嘴唇部分注意輕重和明暗的變化。

08 用土黃色畫圍巾的暗部，再用中黃色畫圍巾的整體。

09 用檸檬黃把圍巾的顏色再提亮一些。

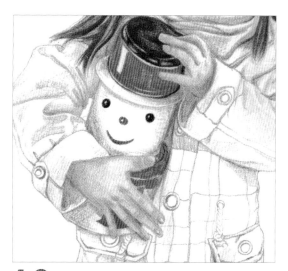

10 畫小女孩手中的雪人玩具時，注意玩具材質比較光滑，因此反光稍多，特別是頂部顏色比較深，反光也比較明顯。先用普藍色畫一層底色，再把反光部分用暖色整體畫出，要注意整體的色階層次。

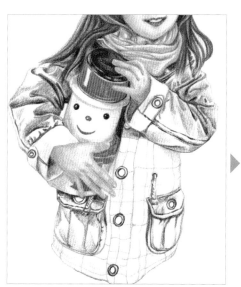

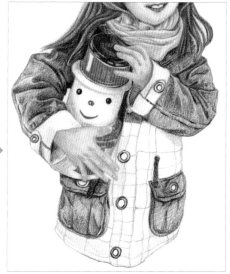

11 先用普藍色把藍色衣服的皺褶暗部畫出來，然後用群青色把衣服的整體顏色鋪一遍。

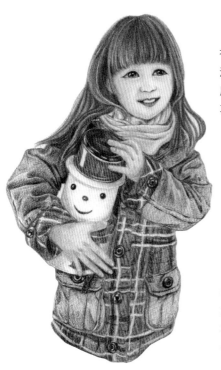

12 接下來畫衣服的格子布料和扣子。先把格子的紋路理清楚，格子整體是紅色的，可以用紅色輕輕地勾勒出紋路，然後再畫出扣子的顏色。

13 用黑色把頭髮比較深的暗部表現出來，再用褐色把瀏海下面的地方強調一下，然後用橘色把頭髮的顏色提亮，再在亮部用少許檸檬黃。

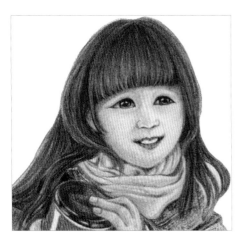

14 用橘黃色來融合臉部皮膚暗部和亮部，用色鉛筆裡原來有的肉色來調整亮部，根據結構來畫線條，再用檸檬黃來輕輕地過渡亮部的顏色。

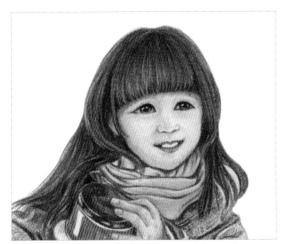

15 用棕色加強圍巾的暗部。

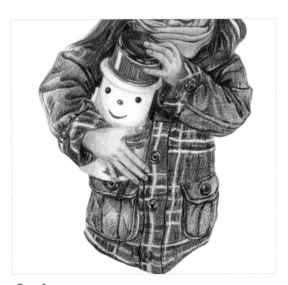

16 用天藍色再突出一下衣服的藍色部分，要注意皺褶變化，再用紅色深入刻畫格子布紋。

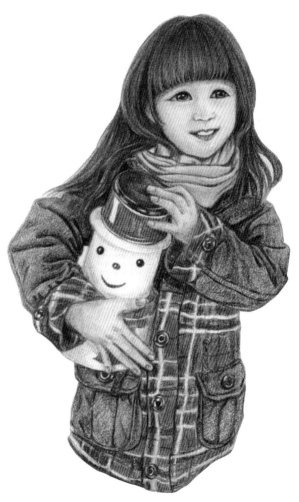

17 再調整整體畫面，亮部的地方用檸檬黃來調色。

5

戴 帽 子 的 女 孩

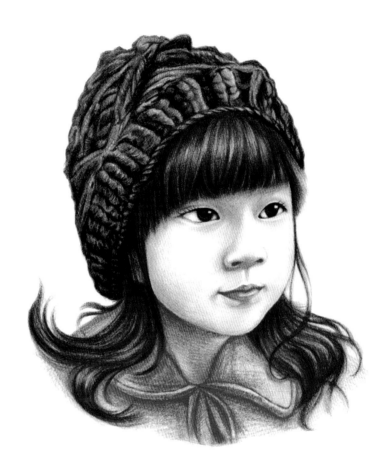

1. 主要處理五官的顏色，注意要有立體感。

2. 頭髮的瀏海顏色要處理得細緻一些。

3. 重點處理帽子前面部分，此處變化需要更加豐富一點。

01 把形的大體輪廓勾勒出來，要抓準位置。

02 再仔細勾勒出人物的形。

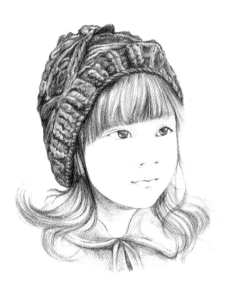

03 把明暗關係表達出來，使人物更加生動，富有立體感。

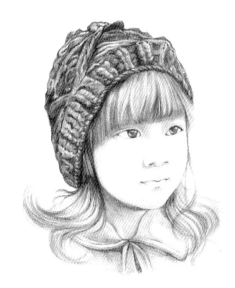

04 輕輕地在臉的暗部上一層赭色，注意要根據結構變化來排線。

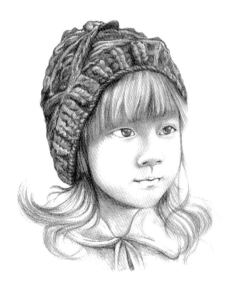

眼睛：用黑色畫眼睛的上眼線和眼球交界處以及瞳孔，給瞳孔留出高光，其他有反光的地方可以用點橘紅色或者黃色，但是要和瞳孔的顏色相協調，以給人整體的感覺，然後用朱紅色畫眼角的位置，下眼線要輕輕地畫。這個小妹妹是雙眼皮，雙眼皮的暗部可以用點冷色。

05 繼續處理暗部膚色，可以用色鉛筆裡原來有的肉色。

06 在畫眼睛時，注意觀察眼睛的明暗變化。

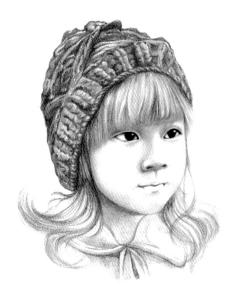

上嘴唇和下嘴唇的亮部要留白，其他部分用粉色來畫，但也要注意明暗變化，下嘴唇比較飽滿，要畫出那種飽滿的感覺。

07 鼻孔用暖一點的顏色來畫，再根據鼻子的結構上色。

08 用朱紅色來畫嘴縫線暗部的投影。

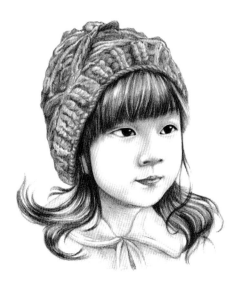

09 用褐色來畫頭髮，先整體地把頭髮的明暗表現出來。

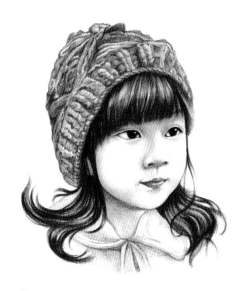

10 再上一層紫紅色，暗部畫深一些，亮部的地方就輕輕描過。然後在暗部用橄欖綠與紫紅色融合。

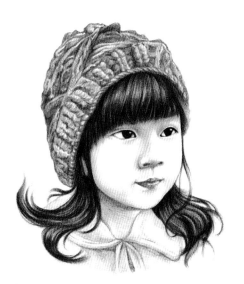

11 用橘黃、橘紅色來畫頭髮亮部，注意與暗部的轉折要自然。

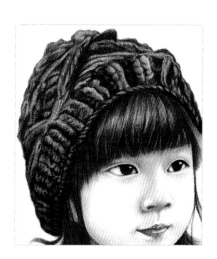

12 給帽子上色。

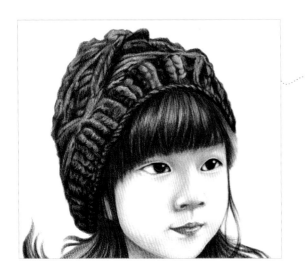

帽子：先用普藍色把帽子的暗部畫出來，然後用群青色畫出中間色，亮部的地方用天藍色來表現，可以加一點檸檬黃。還可以在暗部加一些綠色，並在帽沿接近頭髮的地方用深紫色表達出環境色，帽子後面的地方用色就慢慢變灰一些，較前面虛一些比較好。

13 接下來用紅色畫衣服，在亮部用點黃色，暗部的紅色則需加深一些。

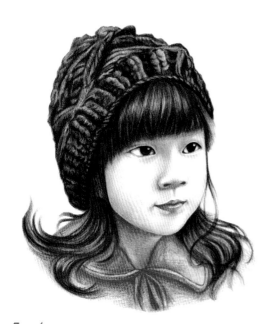

14 調整膚色。用橘黃色來繼續處理皮膚的暗部，這樣顯得暗部顏色比較通透，亮部的地方用少許檸檬黃，不要用得太多，不然會顯得皮膚很黃，脖子的地方要整體暗下去。

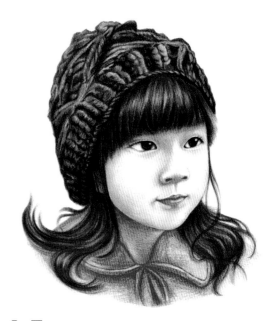

15 最後再處理一下頭髮的顏色，特別是下面到肩位置的頭髮，顏色處理上要看起來厚一些，不要太薄。一幅戴毛線帽子的小女孩便完成啦！

綁蝴蝶結的女孩

繪製要點

1. 表情要畫出微笑的感覺,眼睛要畫得有神。
2. 玩具熊不能搶了女孩的風頭,不要處理得太
 細緻。
3. 畫面中藍色占大部分,因此要處理好藍色的
 變化。

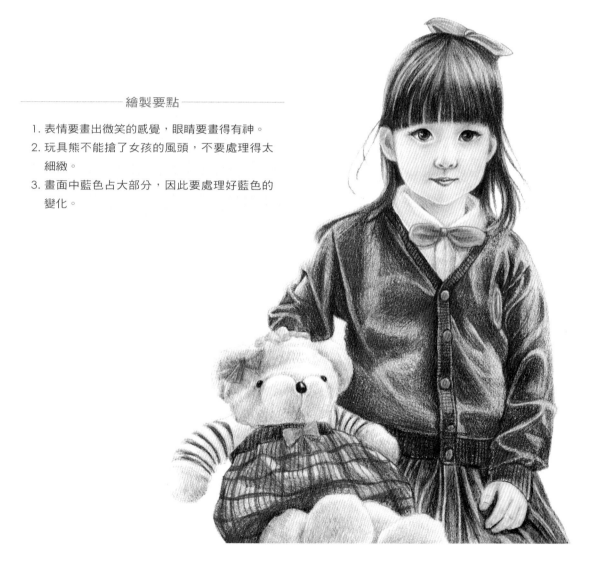

02 再仔細勾勒出人物的形體。

01 用褐色輕輕把形的大體輪廓勾勒出來，
抓準位置。

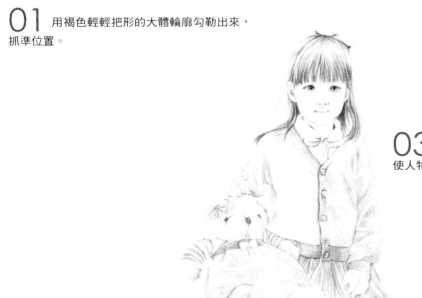

03 把明暗關係表達出來，
使人物更加生動，富有立體感。

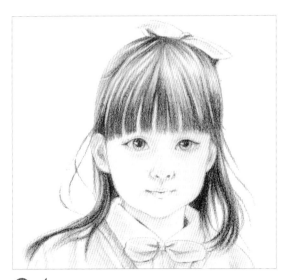

04 從頭髮開始上色，用土紅色畫出頭髮的暗部，用筆要順著頭髮的走向，注意明暗關係。

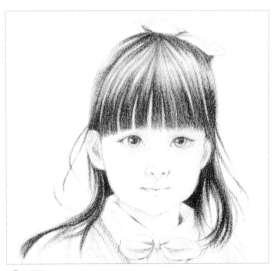

05 用玫瑰紅繼續處理頭髮的暗部。

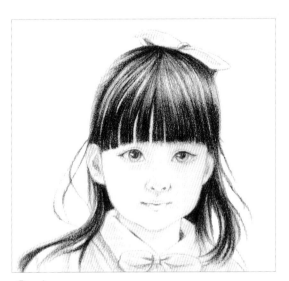

06 再輕輕地加點普藍。

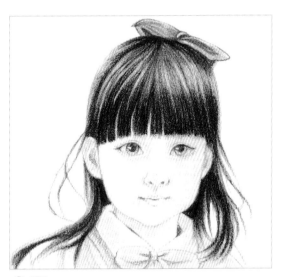

07 用橘紅色來處理一下頭髮的亮部，之後畫出頭飾，頭飾暗部的地方用朱紅色加深。

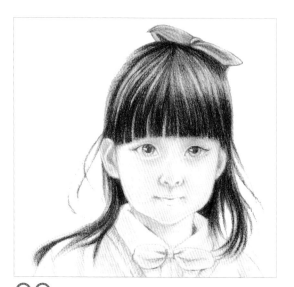

08 接下來是膚色。先用赭色輕輕地把皮膚的暗部表現出來。

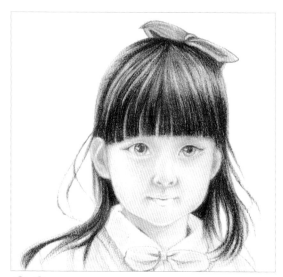

09 繼續處理暗部膚色，可以用色鉛筆裡原來的肉色。

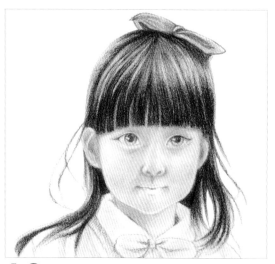

10 然後用粉紅色來畫一些腮紅，這樣看起來更可愛。

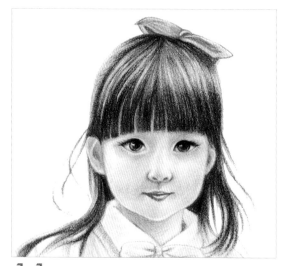

11 眼睛用赭色畫深的地方，注意把眼白地方的投影畫出來，高光處留白；嘴唇用朱紅色來畫，注意明暗關係，然後把鼻子的地方用橘紅色畫得通透一些。

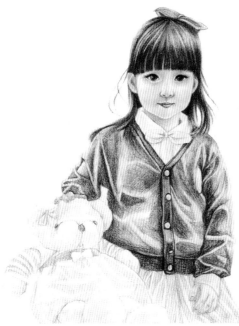

12 接下來是衣服的顏色。用紫色表現出衣服的暗部，注意衣紋皺褶的變化。

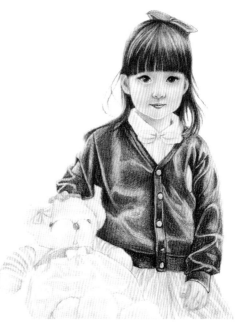

13 然後用群青來加強衣服的顏色。

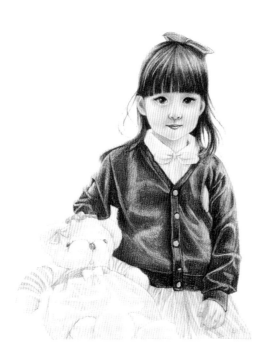

14 接著用天藍色來處理衣服的亮部。

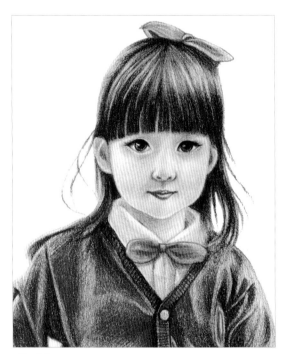

15 把白襯衫畫出，暗部用淡紫色，亮部加點檸檬黃，然後用橘紅色來畫蝴蝶結和衣服上的裝飾。

16 用灰色畫出裙子的暗部，注意皺褶明暗變化。

17 然後用深紫色來融合裙子的暗部。

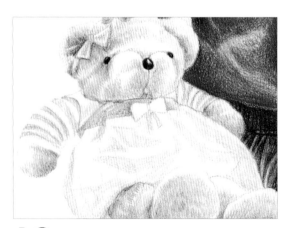

18 接下來畫布偶熊的顏色。先用棕色來畫一下熊的暗部，然後用黑色來畫出眼睛和鼻子。

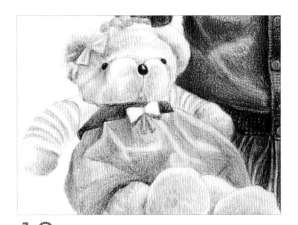

19 然後用普藍色來畫熊的衣服，下擺的地方上色時手法稍輕。

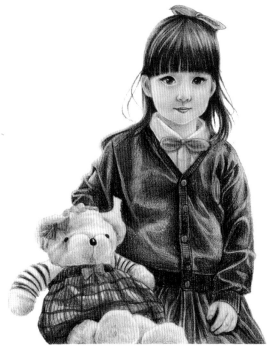

20 用群青來加深衣服的顏色和細節，跟著用橘紅色畫一下蝴蝶結裝飾。

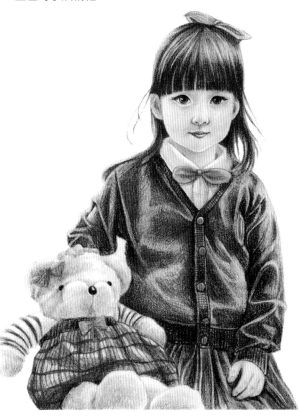

21 最後用檸檬黃來處理一下亮部的地方，到此整幅畫就處理完了。

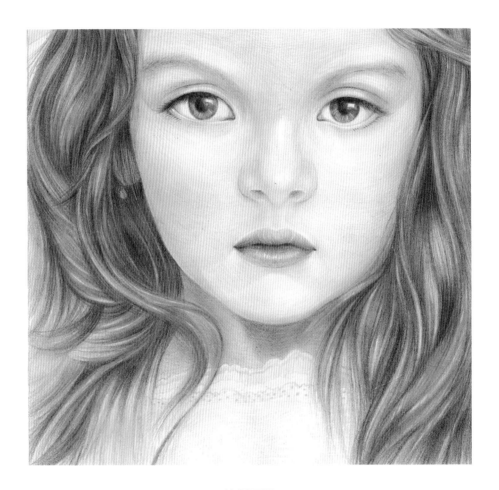

繪製要點

1. 重點是臉部的表現,皮膚的顏色變化要著重處理。

2. 五官要畫出立體的感覺,處理好顏色細微的變化。

3. 頭髮是襯托臉部的,細緻程度不要超過臉部。

01 用褐色輕輕把形的大體輪廓勾勒出來。

02 再仔細勾勒出人物的造型。

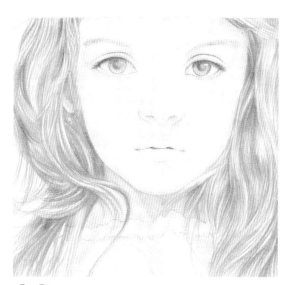

03 把明暗關係表現出來,使人物更加生動,富有立體感。

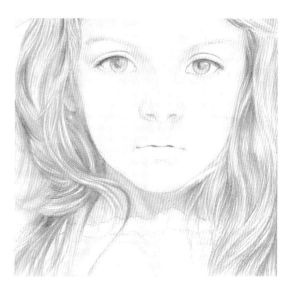

04 接著處理膚色。先用褐色輕輕地把暗部鋪一下,要根據臉部結構來畫。

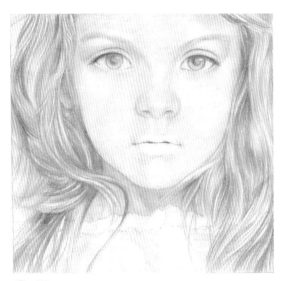

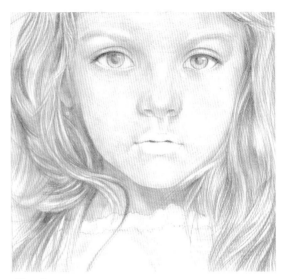

05 繼續用褐色輕輕地畫出臉部結構，根據眼睛周圍的肌肉、鼻翼、嘴巴四周的變化來排線，注意鼻子底部的反光。

06 用肉色輕塗，突出臉部結構，亮部尤其要處理好，在變化柔和的同時體現出臉部的起伏。

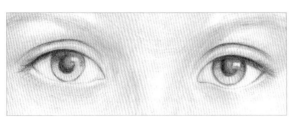

07 先畫眼睛。用普藍色把眼睛暗部表現出來，然後用朱紅色畫出雙眼皮。

08 用群青加強眼球的質感，高光處留白，然後用橘黃色畫眼角部分，在眼尾處加點粉色，眼白用藍色輕輕地畫出陰影。

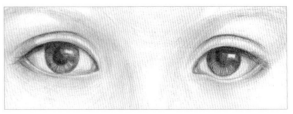

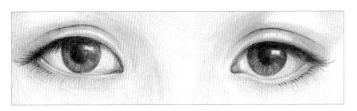

09 繼續深入刻畫眼睛。把眼睛周圍的皮膚處理一下，再把睫毛畫出來，畫得細一點。

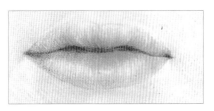

11 畫嘴唇的顏色時，用朱紅色來畫一下底色，注意嘴縫線的變化。

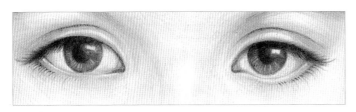

10 用褐色把眉毛畫出來，注意眉毛走向和輕重變化。

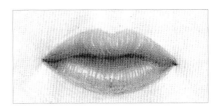

12 然後用橘黃色來畫嘴唇的亮部，注意嘴巴上的高光。

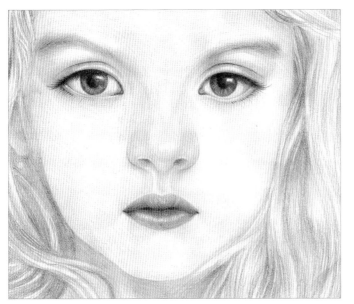

13 再次處理膚色，繼續用肉色來處理臉部結構。

14 深入處理鼻子的結構，鼻子要畫出挺的感覺，鼻孔加點橘紅色，這樣看起來更顯通透。

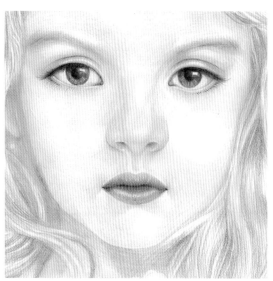

15 再用橘紅色把皮膚的暗部再處理一下，特別是頸部和眼睛部分的細節。

16 接下來是頭髮。用褐色畫出頭髮的暗部。

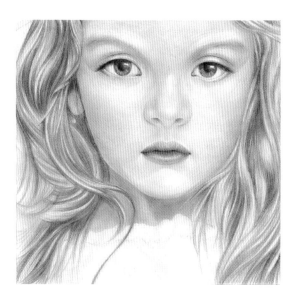

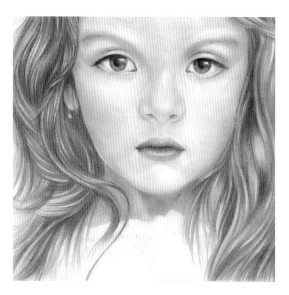

17 再用土紅色處理頭髮暗部。

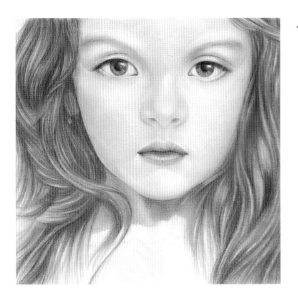

18 然後用土黃色把頭髮亮部畫一下。

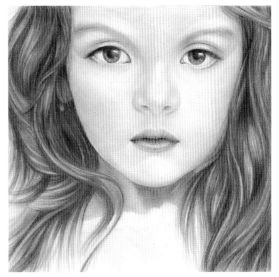

19 再用普藍色來加強一下暗部的地方，然後用橘黃色處理亮部。

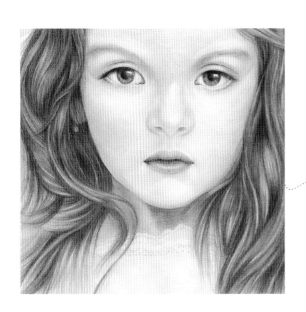

20 最後畫出白衣服的顏色和衣紋。深邃的眼睛，紅潤的嘴唇，可愛的美少女便完成了。

8

漂亮的聖誕女孩

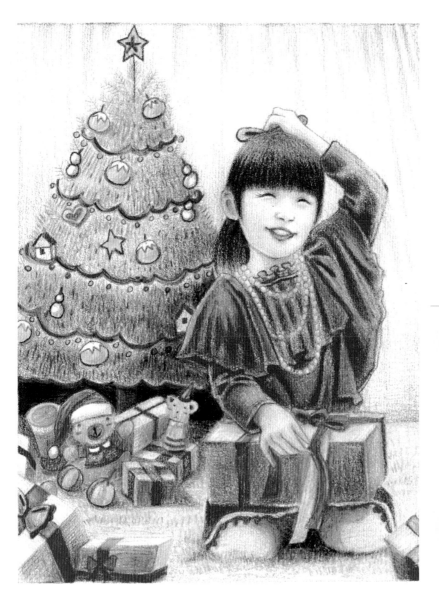

—— 繪製要點 ——

1. 人物的臉部表情和胸前的手要處理好，圖上的人物笑容滿面，所以要把嘴唇畫好。
2. 整幅圖紅色和綠色占較大面積，要處理好這兩者的顏色。
3. 人物的衣服皺褶處比較多，要仔細處理好衣服的皺褶部份。
4. 圖上的小物件相對比較多，必須注意整體關係。

01 用褐色輕輕把形的大體輪廓勾勒出來。

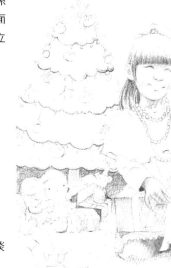

02 再仔細勾勒出人物和背景的造型。

03 把明暗關係表達出來，使畫面更加生動，富有立體感。

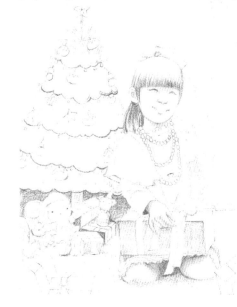

04 用肉色淡淡地處理皮膚的暗部。

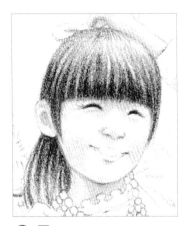

05 用土紅色來畫頭髮的暗部。

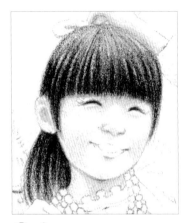

06 用普藍色繼續加深頭髮的暗部。

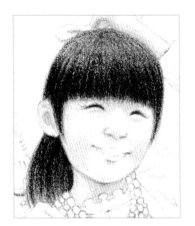

07 在頭髮亮部加點橘黃色。

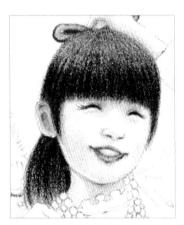

08 處理五官的顏色,牙齒留白。

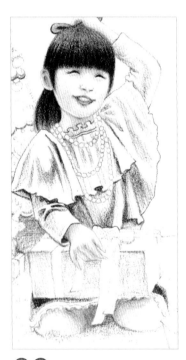

09 用深紅色來畫衣服的暗部,注意皺褶變化。

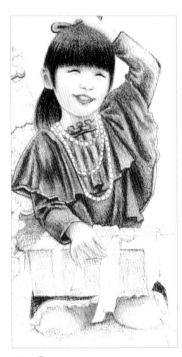

10 用大紅色和粉色畫出衣服的亮部。

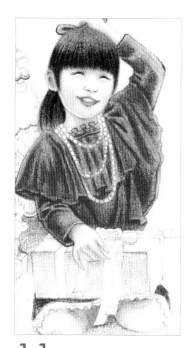

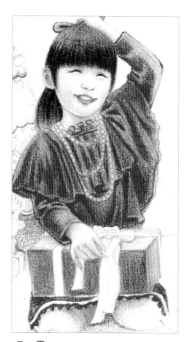

13 再用紅色和綠色畫出綁盒子的帶子。

11 用大紅色加深衣服顏色。

12 用淡黃色畫項鏈，再用土黃色畫出禮物盒子的顏色，暗部可以加點綠色。

14 用綠色畫出地毯的顏色，注意深淺顏色的變化。

15 再用土黃色畫出所有禮物盒子的顏色。

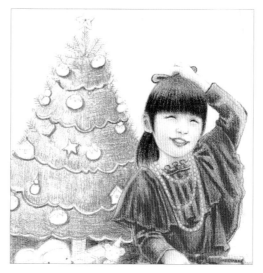

16 用翠綠畫出樹的顏色。

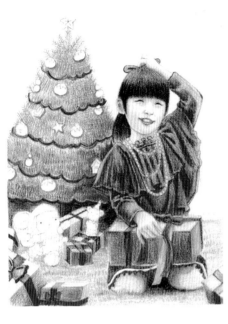

17 用紅色畫出樹和盒子的暗部，再用粉紅色畫盒子亮部。

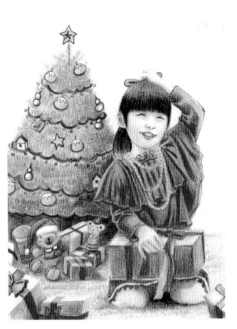

18 給樹下小的禮物上色，然後用橘黃色畫樹上的裝飾小球。

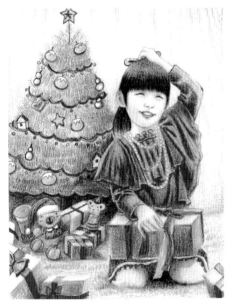

19 用粉色輕輕畫出背景的布簾。

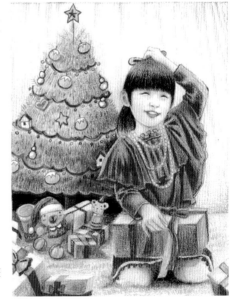

20 最後調整整幅畫的顏色。

眺望窗外的女孩

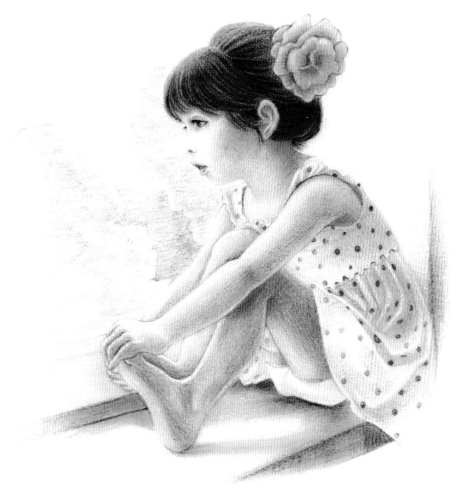

―― 繪製要點 ――

1. 大面積的膚色不處理好就顯不出膚色美了。
2. 五官的表現是重點，手和腳也是該多注意的地方。
3. 注意投影的顏色受環境色的影響。

01 用褐色輕輕把形的大體輪廓勾勒出來。

02 再仔細勾勒出人物的造型。

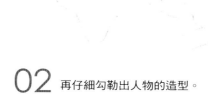

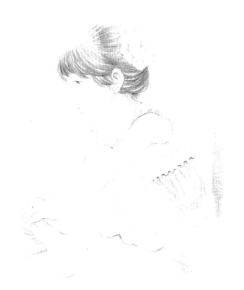

03 把明暗關係表現出來，使人物更加生動，富有立體感。

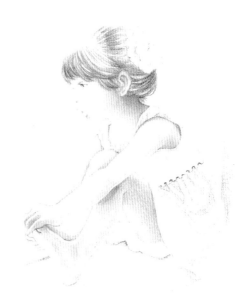

04 在皮膚的暗部用赭色輕輕地鋪一層，再用肉色來加強暗部顏色。

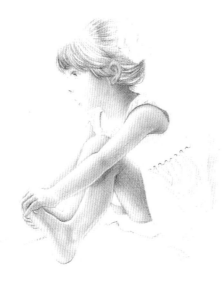

05 繼續加深皮膚背光部分的顏色，再在暗部加些橘紅色，注意投影。

06 繪出五官，特別是嘴唇開啟的感覺。

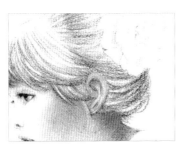

07 用棕色畫出頭髮的暗部。

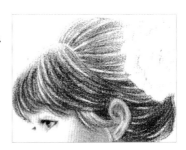

08 然後用土紅色來加深頭髮的暗部。

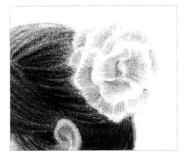

09 用土黃色畫頭花的花瓣暗部。

10 用橘黃色畫花瓣的亮部，花邊用朱紅色勾勒出來。

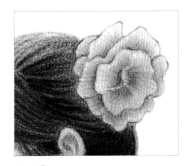

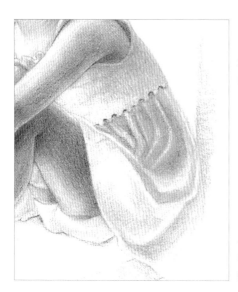

11 用淡紫色和淡藍色畫出淺色衣服的暗部，注意皺褶。

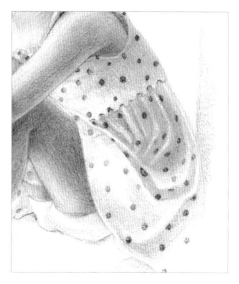

12 再在衣服上加一些玫瑰紅色的波點，注意要根據明暗來畫。

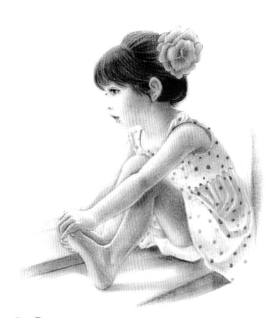

13 先用冷色調畫出牆的暗部，然後用褐色輕輕地畫出人在窗台上的投影，深處可以加點冷色。

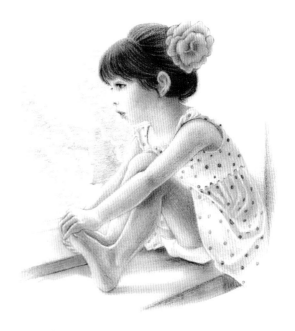

14 用綠色畫出窗外的背景，注意不用畫得太細，只是要襯托出前面的人。

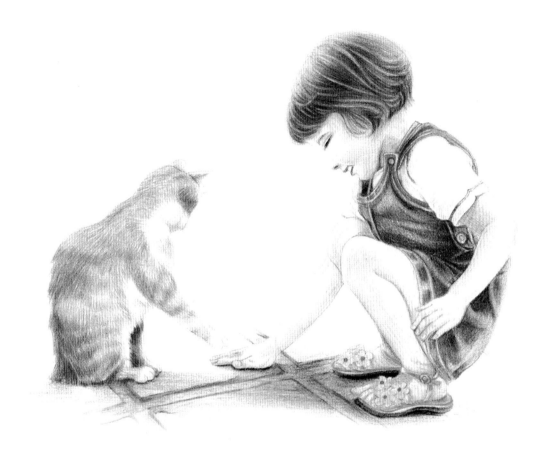

繪製要點

1. 雖然畫的是女孩側面且五官表現得不多,但是要注意處理好臉部的結構和膚色。

2. 處理好牛仔衣的質感。

3. 處理好貓咪的絨毛。

01 用褐色輕輕把形的大體輪廓勾勒出來。

02 再仔細勾勒出人物和動物的造型。

03 把明暗關係表現出來，使畫面更加生動，富有立體感。

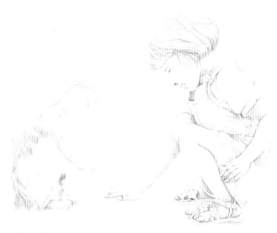

04 先用赭石色輕輕地處理一下皮膚的暗部。然後用肉色進一步處理皮膚的暗部。

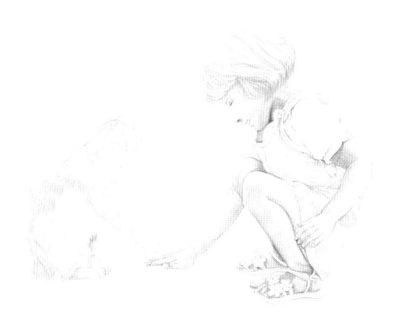

06 處理五官的顏色。

05 繼續用肉色來處理皮膚的顏色，在暗部輕輕加點橘紅色，臉部用點粉色。

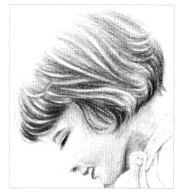

07 用栗色來處理頭髮的暗部。

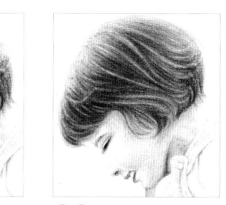

08 再用綠色來畫頭髮的暗部。

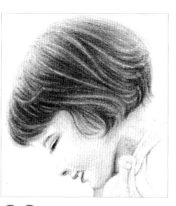

09 再用橄欖綠對整個頭髮進行處理，亮部用點黃色。

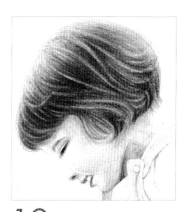

10 再用褐色對頭髮暗部做進一步處理。

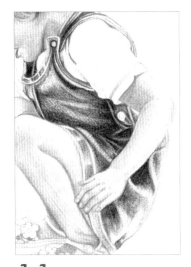

11 用普藍色處理牛仔衣的暗部顏色。

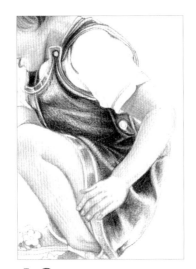

12 再用深藍色來加深牛仔衣的暗部。

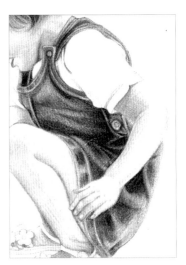

13 牛仔衣的亮部用天藍色。

14 然後處理白色衣服部分。

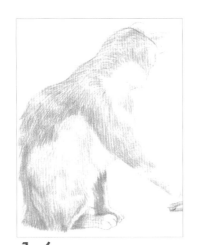

16 處理貓咪的顏色時，先用土黃色來輕輕處理毛的暗部。

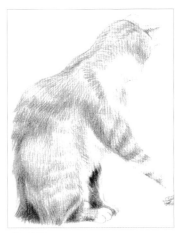

17 再用棕色來加強暗部毛色。

15 鞋子底部用綠色，花用橘黃色。

18 用土紅色來處理毛的深色，再用橘紅色來處理毛的亮部，白色的毛也淡淡地用點橘紅色。

19 然後用淡紫色來畫出地面上的投影，再加點冷綠使其更自然。

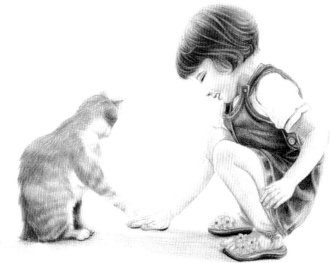

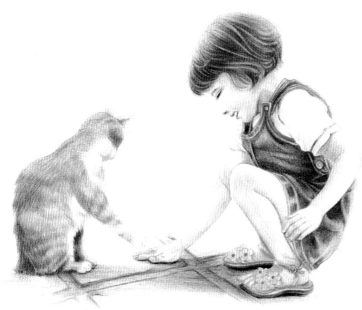

20 再用冷綠色畫出地板磚的暗部顏色。最後加強一下地面的投影顏色。

11
玩 耍 的 女 孩

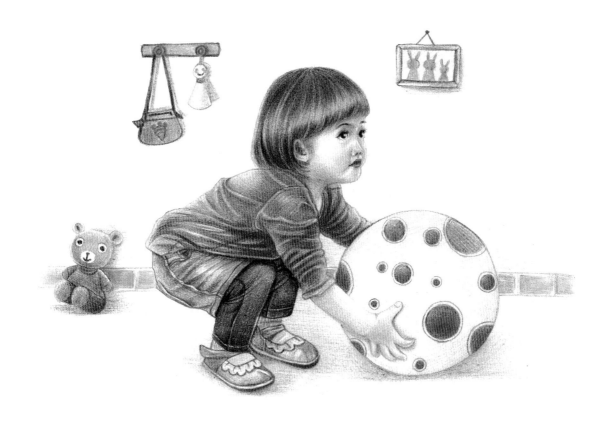

繪製要點

1. 主要處理好人物的顏色，背景不用處理得太多。

2. 處理好人物的臉部。

3. 衣服的衣紋比較多，要注意選擇主要的皺褶來表現。

01 用褐色輕輕把形的大體輪廓勾勒出來。

02 再仔細勾勒出人物和物體的造型。

03 把明暗關係表達出來，使畫面更加生動，富有立體感。

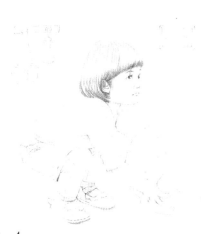

04 用赭色來處理皮膚的暗部，特別是瀏海部分。

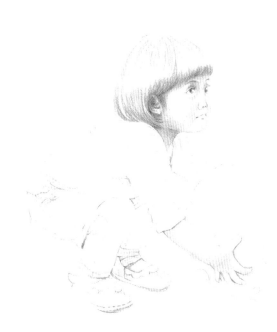

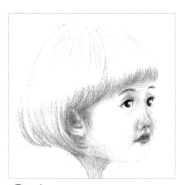

06 處理五官以及周圍的膚色。

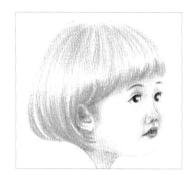

07 用土黃色處理頭髮暗部。

05 用肉色來繼續處理皮膚的暗部。

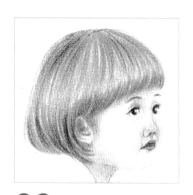

08 用土紅色繼續處理頭髮的暗部,頭髮的亮部加些黃色。

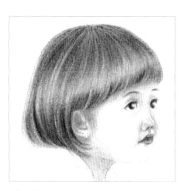

09 再用褐色來加強整個頭髮的顏色。

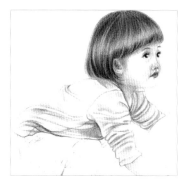

10 用玫紅色處理上衣的暗部。

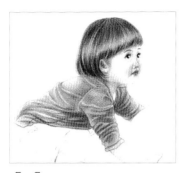

11 繼續用玫紅色加深上衣的暗部。

12 用天藍色處理短褲的暗部，並輕輕地表現出短褲的亮部。

13 用普藍色處理褲子的顏色。

14 用深藍色加強褲子顏色。

15 用玫紅色處理布鞋的顏色，裡面的襪子用中黃色來畫。

16 用淡紫色來表現出玩具球的暗部。

17 然後用紅色畫出球上的花紋，球的亮部用點黃色。

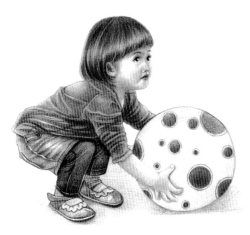

18 用藍紫色表現出地面的投影。然後再整體地處理一下人物的顏色,臉頰處加點粉色,頭髮也加一點橘黃色,同時加強衣服暗部的色彩。

19 用淡綠色畫牆磚。

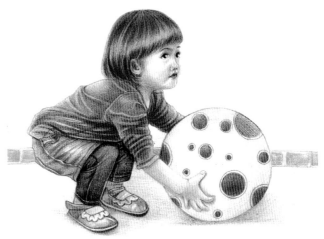

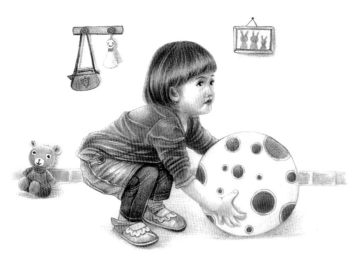

20 最後處理背景裝飾物的顏色。

———————— 繪製要點 ————————

1. 主要處理好人物上半身的顏色，其他的物體可以畫得虛一些。

2. 處理好五官的顏色。

3. 注意衣服藍色和橘色的對比。

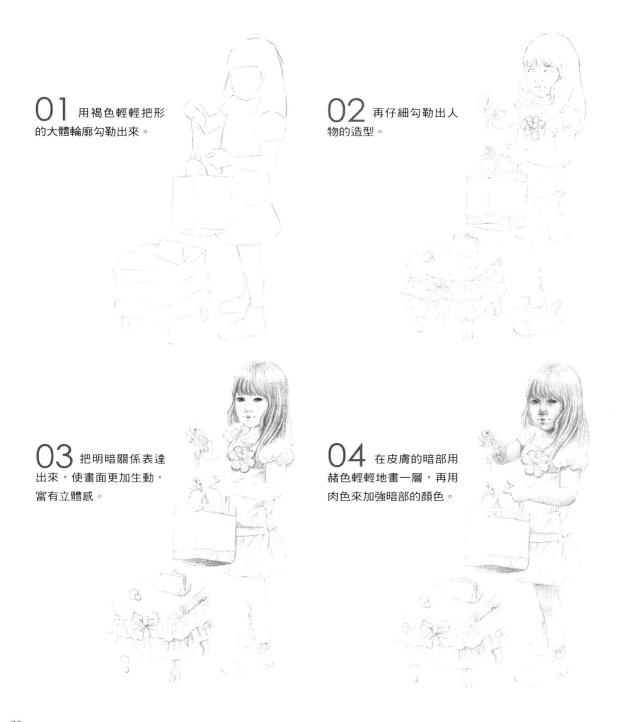

01 用褐色輕輕把形
的大體輪廓勾勒出來。

02 再仔細勾勒出人
物的造型。

03 把明暗關係表達
出來,使畫面更加生動,
富有立體感。

04 在皮膚的暗部用
赭色輕輕地畫一層,再用
肉色來加強暗部的顏色。

05 皮膚的亮部加點黃色。

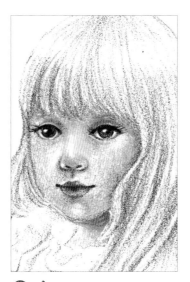

06 處理五官及面部皮膚的顏色。

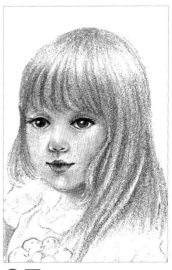

07 用土黃色先畫出頭髮的暗部。

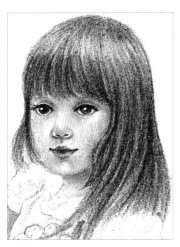

08 然後繼續用土紅色處理頭髮的暗部。

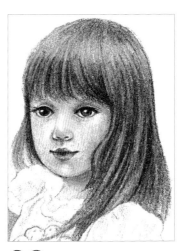

09 用橘黃色處理頭髮亮部，高光部分用點檸檬黃。

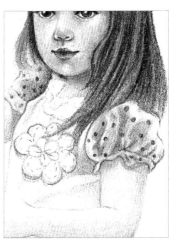

10 用天藍色來畫衣服的袖子部分。

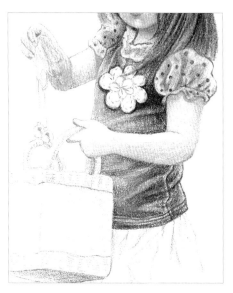

11 用深藍色表現出衣服的暗部，亮部則用天藍色來處理。

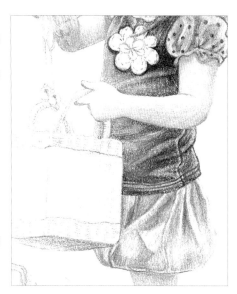

12 用橘紅色來處理裙子的暗部。

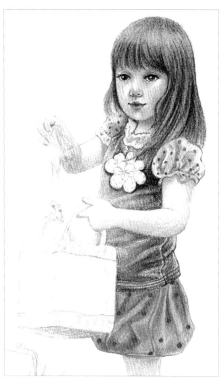

13 用橘黃色處理裙子的亮部，再用大紅色畫一些波點。

14 用粉紅色畫出襪子的顏色。

15 手上胸前的小花用大紅色來畫，亮部加些黃色。

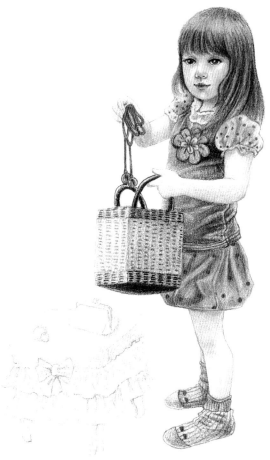

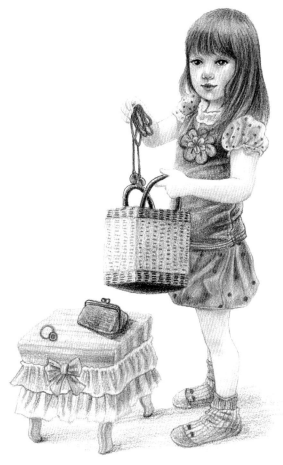

16 用紫色處理籃子的上下部分，再用土黃色畫中間的地方，然後用深藍色畫籃子的把手，注意明暗關係。

17 用紫色和粉色處理凳子的布料裝飾，凳子的腳用土黃色來畫，最後再加上凳子和人在地上的投影。

13

繪 畫 的 女 孩

繪製要點

1. 畫面白色以及淺色的部分比較多，因此要處理好淺色衣服和帽子的顏色。

2. 注意區分深色的畫板和牛仔褲以及鞋子的顏色。

3. 注意椅子的顏色為大面積的橘色，要仔細處理。

01 用褐色輕輕把形的大體輪廓勾勒出來。

02 再仔細勾勒出人物的造型。

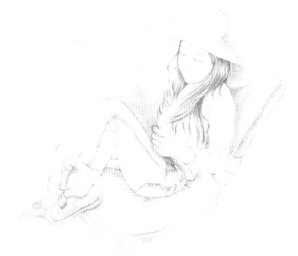

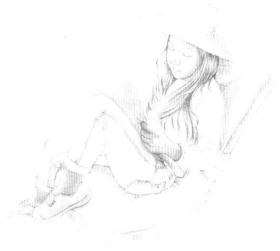

03 把明暗關係表達出來，使畫面更加生動，富有立體感。

04 在皮膚的暗部用赭色輕輕地鋪一層，再用肉色來加強暗部的顏色。

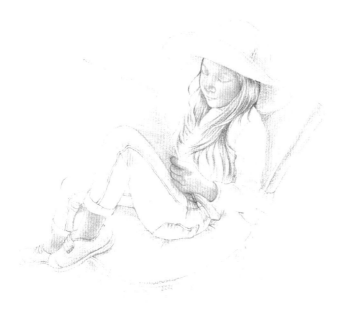

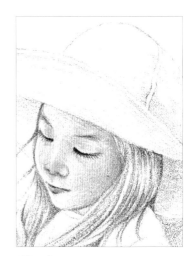

06 繪出五官的顏色。

05 在皮膚的暗部加點橘黃色,亮部加點檸檬黃。

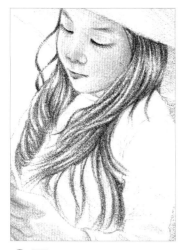

07 用褐色把頭髮的暗部表現出來。

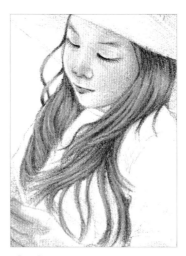

08 然後用橘黃色畫出頭髮的亮部。

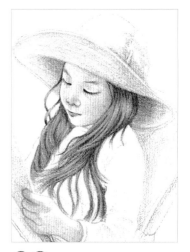

09 用淡藍色畫出帽子的暗部,接近頭髮的暗部加點橘黃色,亮部用檸檬黃來表現。

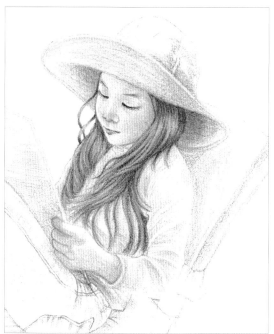

10 用淡紫色來畫白色衣服的暗部，亮部則加點黃色。

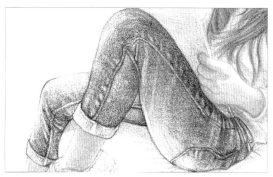

11 用普藍色來表現牛仔褲的暗部。

12 用群青加強牛仔褲的色彩。

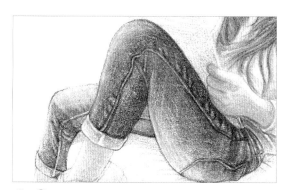

13 用天藍色來表達牛仔褲的亮部。

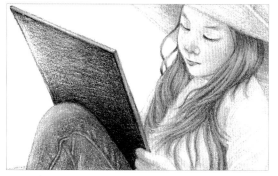

14 然後用普藍色和深紫色處理畫板的顏色，亮部用天藍色來畫。

15 用紫色處理鞋子的暗部顏色。

16 再用淡藍色表現出鞋子白色的部分。

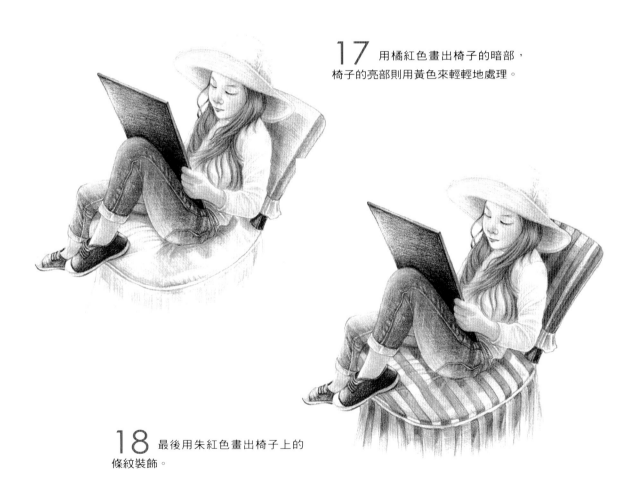

17 用橘紅色畫出椅子的暗部，
椅子的亮部則用黃色來輕輕地處理。

18 最後用朱紅色畫出椅子上的
條紋裝飾。

2.2 帥氣又不失可愛的男孩

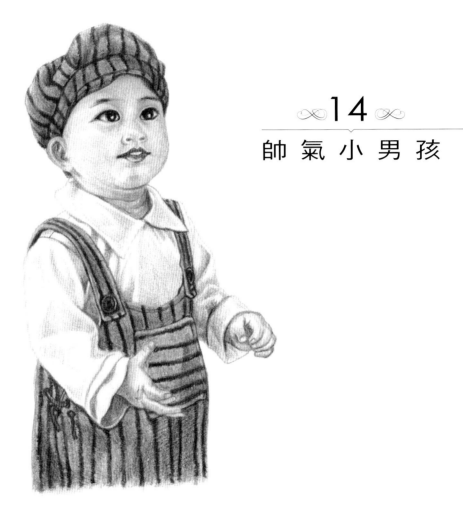

繪製要點

1. 要表現出小男孩充滿希望的表情。
2. 要重點處理臉部的顏色，需畫出那種圓潤的感覺。
3. 白色衣服的暗部顏色要表現到位。

01 起形。用褐色的色鉛筆輕輕地把小孩的形大概定一下位置。

02 在第一步的基礎上把形的位置再調準一些，並大致畫好五官。

03 然後用筆輕輕地畫好帽子和服裝的線條，並細化其他細節。

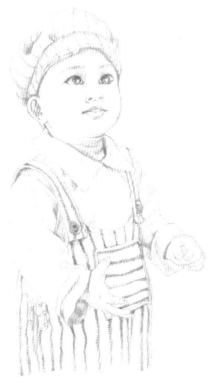

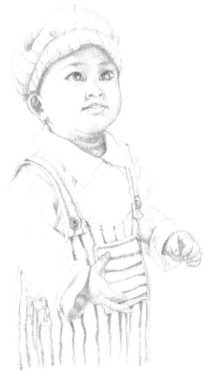

04 用褐色的色鉛筆把線條描清楚，然後把明暗關係表達出來，使人物更加生動，富有立體感。

05 用赭色畫出皮膚的暗部，由於小孩的皮膚很柔軟，所以用筆一定要輕，線條不能太粗。

06 五官顏色的處理。

眉毛：眉毛用褐色輕輕地畫出就行，主要注意眉弓的位置。

鼻子：鼻孔不能用黑色，用暖色來輕輕地畫一下即可，這樣顯得比較通透。

嘴巴：牙齒的部分留白就行，嘴縫線的地方要注意明暗輕重關係。

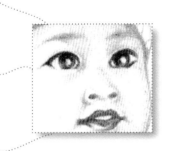

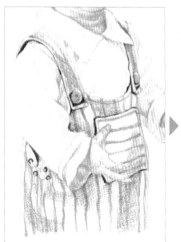 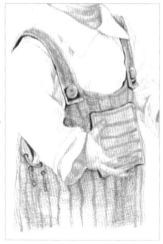

用相同的方法給帽子上色。

07 先用普藍色把衣服的暗部鋪一層，再用棕色給衣服的整體上層顏色，這樣便把衣服大概的顏色確定下來。

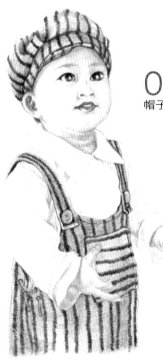

09 用普藍色把衣服和帽子上的條紋畫出來。

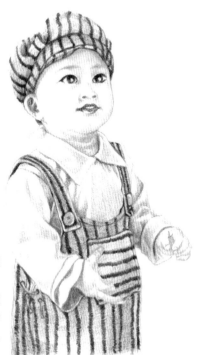

10 然後是白襯衫的顏色。不要直接用灰色來畫白色的暗部。可以先在暗部鋪一層淡紫色，然後再畫一層淡藍色，這樣暗部就呈現出藍紫灰的效果。

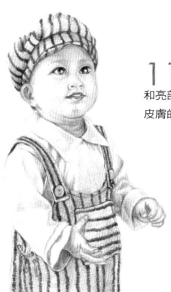

11 用橘色使皮膚的暗部和亮部自然融合，用檸檬黃把皮膚的亮部輕輕地畫出來。

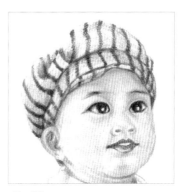

12 細化五官部分。

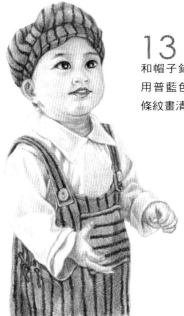

13 再用淡紫色把衣服和帽子鋪上一層顏色，然後用普藍色把衣服和帽子上的條紋畫清晰一些。

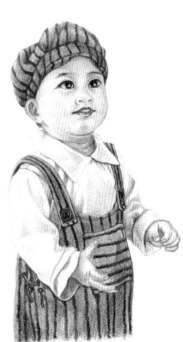

14 給釦子上色後，用檸檬黃把白襯衫和條紋衣服的亮部表現出來即可。

15
趴 著 的 小 孩

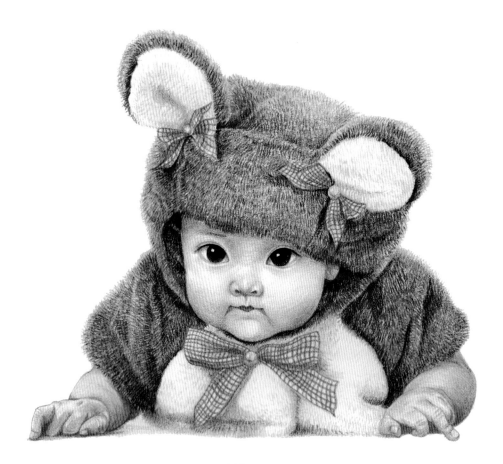

——— 繪製要點 ———

1. 衣服上的重色和淺色區別很分明，要畫出這種顏色的對比。
2. 衣服短毛的質感和嬰兒皮膚的光滑要體現出來。
3. 孩子的眼睛要畫出水汪汪討人喜愛的感覺。

01 用褐色輕輕把形的大體輪廓勾勒出來。

02 再仔細勾勒出人物的形。

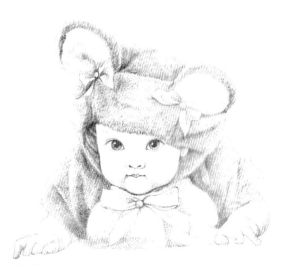

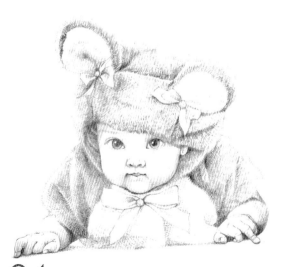

03 把明暗關係表達出來,使人物更加生動,富有立體感。

04 用赭石色畫出皮膚的暗部,輕輕地在暗部上一層赭色,臉部要根據結構變化來排線。

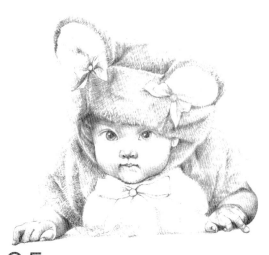

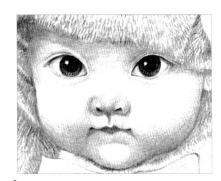

06 處理五官。 眼睛先用褐色畫上眼線和眼球交界處以及瞳孔，給瞳孔留些高光，其他有反光的地方可以微弱地表現一下，下眼線要輕輕地畫。鼻頭下面和鼻孔的暗部要注意輕微地表現，最後用粉色表現嘴巴。

05 繼續處理暗部膚色，特別是鼻子周圍的那些結構，可以用色鉛筆筆裡原來的肉色。

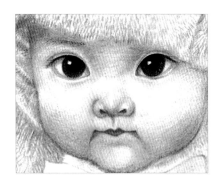

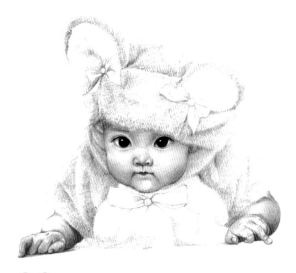

07 再用黑色把上眼線和瞳孔顏色加深，微弱反光的地方可以加點橘色，眼白接近上眼線的地方加點淡淡的藍色，鼻孔處加點橘色，嘴角和嘴縫線暗部也用橘色來表現，然後把周圍的膚色用橘紅色輕輕加強暗部色彩的飽和度，另外可以用點粉紅輕輕地畫點腮紅，皮膚亮部的地方加點檸檬黃來提高色彩感覺，注意不要加太多。

08 用處理臉部皮膚顏色的方法來畫手部的顏色，注意手部的結構。

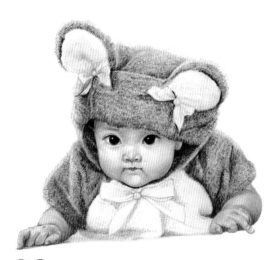

09 接下來加深衣服的顏色。先用深棕色來把明暗整體地畫一下，再用短筆觸表現出它毛毛的材質，帽子裡面的暗部可以用點深藍紫色來表現。

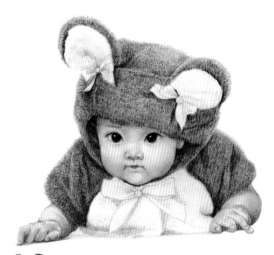

10 然後用土紅色同樣以短筆觸來表現它毛毛的感覺，另外在衣服的亮部加點橘黃色來豐富衣服的色彩感。

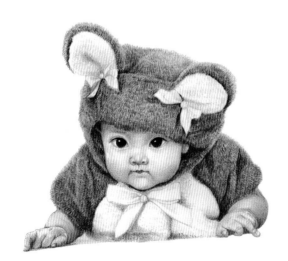

11 然後處理衣服白色的部分。暗部用土紅色輕輕地以短筆觸來體現，亮部的地方則用點檸檬黃來表現。

12 先把蝴蝶結的皺褶部分和暗部用橘紅色輕輕地畫出來，然後用橘紅色畫出蝴蝶結上的小格子。再整體調整畫面效果。

◆16◆
睡 覺 的 小 孩

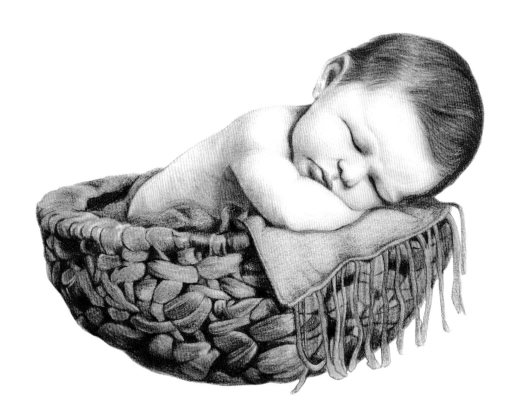

繪製要點

1. 要能把孩子安睡的表情，刻畫表現出令人感到舒適安詳。
2. 皮膚暗部要畫出通透的感覺，頭髮的顏色要和膚色很好的融合。
3. 重點處理好籃子中間亮部細節的顏色。

01 用褐色輕輕勾勒出形體的大體輪廓。

02 再仔細勾勒出人物的形態。

03 把明暗關係表達出來，使人物更加生動，富有立體感。

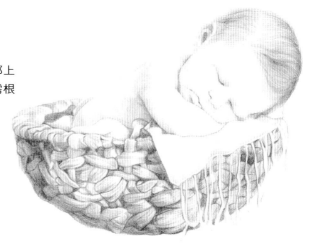

04 用赭色畫出皮膚的暗部，輕輕地在暗部上一層赭色，要注意臉部和身體的結構變化，並需根據結構變化來排線。

05 繼續處理暗部膚色，可以用色鉛筆裡原來的肉色，跟著用赭色把頭髮畫一下，要輕輕地畫，因為頭髮不是很多，要隱約看得到皮膚。

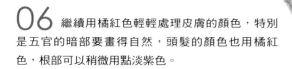

06 繼續用橘紅色輕輕處理皮膚的顏色，特別是五官的暗部要畫得自然，頭髮的顏色也用橘紅色，根部可以稍微用點淡紫色。

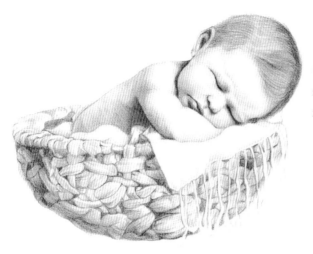

07 繼續處理暗部膚色，然後在亮部稍微用點檸檬黃，再是五官的顏色，特別是眼睛縫，不要畫得太生硬，要有輕重變化，嘴巴要畫出肉肉的立體感。

08 加深頭髮的顏色，要根據頭髮的方向一縷縷地畫，注意要有輕重變化哦！

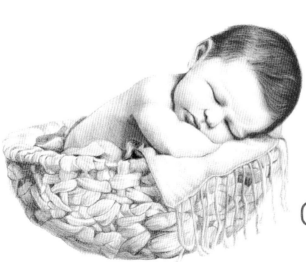

09 開始處理籃子裡的布，先用普藍色畫暗部。

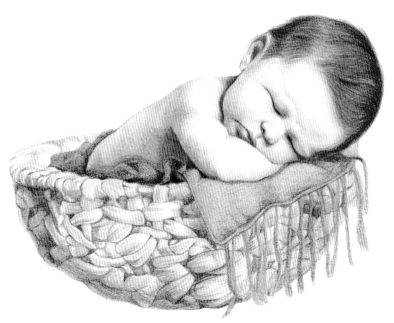

10 再用土黃色鋪出布的整體顏色。

11 然後是籃子的顏色。因為最後籃子是黃色調的,所以我們應該融入一些冷色調在裡面,這樣有冷暖對比看起來比較舒服。先用點藍色和紫色來鋪暗部顏色,注意色階要自然。

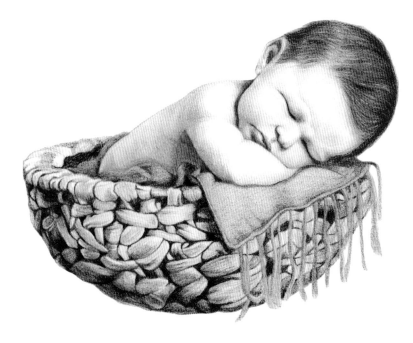

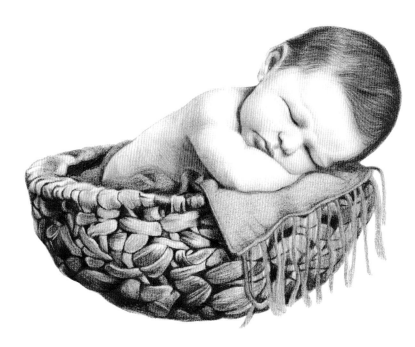

12 然後用熟褐色和暗部的藍紫色融合。

13 最後用橘黃色來畫整體，這樣整個籃子的色調就呈現出來了。看起來顏色也有變化，不至於只是單調的一層黃色。然後檢查一下還有哪些地方需要調整，最後補充一下顏色，整幅畫就畫完了。

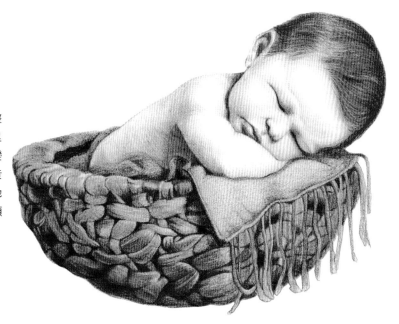

陽 光 小 男 孩

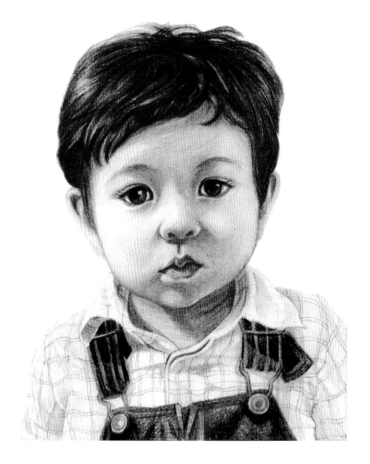

繪製要點

1. 小孩的臉部是重點,要畫出生動的表情,注意投影的顏色,脖子不宜畫得過於細緻。

2. 頭髮靠近額頭的地方要處理細膩一點,後面部分可以稍微表現一下。

3. 衣服上的條紋要畫得自然,注意深淺變化,牛仔衣顏色要和淺色的衣服形成對比。

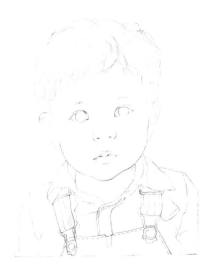

01 用褐色輕輕把形體的大體輪廓勾勒出來。

02 再仔細勾勒出人物的形態。

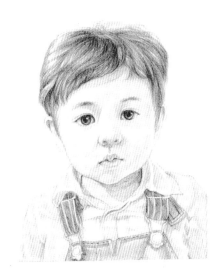

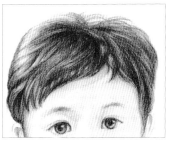

04 先用紫紅色給頭髮上一層暖色調,用筆要順著頭髮的走向,注意明暗關係。

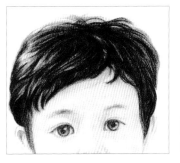

03 把明暗關係表達出來,使人物更加生動,富有立體感。

05 再用棕色畫一層。

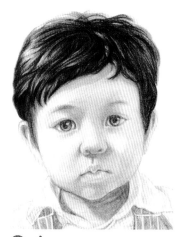

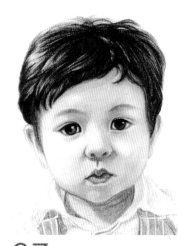

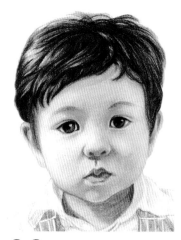

06 先用赭色輕輕地把皮膚的暗部畫一下。

07 用肉色加強一下暗部的膚色。眼睛用褐色來畫，顏色深的地方用黑色加強，注意要把眼球高光留出來，另外要將嘴巴下嘴唇的肉感充分體現出來。

08 接著處理膚色。用橘紅色來加強暗部，皮膚亮部則用肉色輕輕地鋪一下，並用一點檸檬黃，注意要順著結構畫。

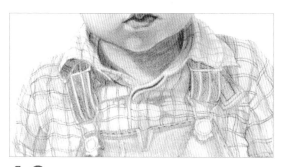

09 然後畫衣服的顏色。先畫裡面的襯衫，用淺綠色來畫暗部，然後用土黃色融合一下。注意衣服皺褶的變化，層次要自然。亮部用一點檸檬黃來表現。

10 然後用橄欖綠來畫襯衣的條紋，用線要有輕重深淺的變化。

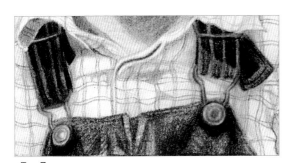

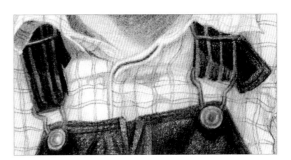

11 用普藍色來畫吊帶服的暗部,再用群青畫一下整體的藍色,亮部的地方用天藍色輕輕畫出,注意要把皺褶的地方表現出來,然後用土黃色來畫衣服上的條紋和鈕釦的顏色。

12 吊帶服的亮部可以加點黃色來表現環境色,這樣看起來顏色變化多一些。

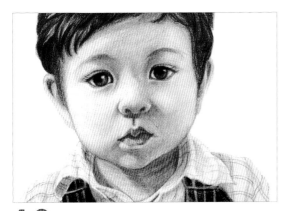

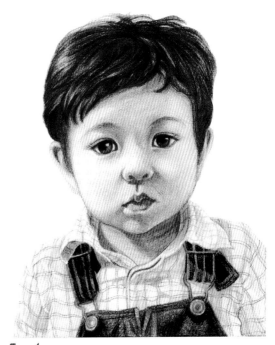

13 進一步加強皮膚的色感。用橘黃色處理暗部與亮部的結合處。臉頰部分輕輕地塗一點粉紅色,亮部的地方用一點檸檬黃。眉毛用褐色加強一下。眼睛瞳孔的反光用黃色畫出,眼白的投影輕輕地處理一下,然後畫幾根睫毛。鼻子的顏色需根據結構來畫,特別注意一下暗部的反光。嘴巴要畫出立體感,可以在嘴唇上畫一些唇紋。

14 最後用橘紅色來融合一下頭髮暗部,再用橘黃色畫一下亮部的顏色,最亮的地方用點檸檬黃。注意頭髮在臉上的投影。

18
坐 著 的 男 孩

1. 小男孩的五官是畫的主體，要畫出很放鬆的表情。

2. 鞋子在最前面 ，因此鞋子要好好地表現。

3. 後面的靠墊和因坐下而產生的皺褶可以表現得虛一些。

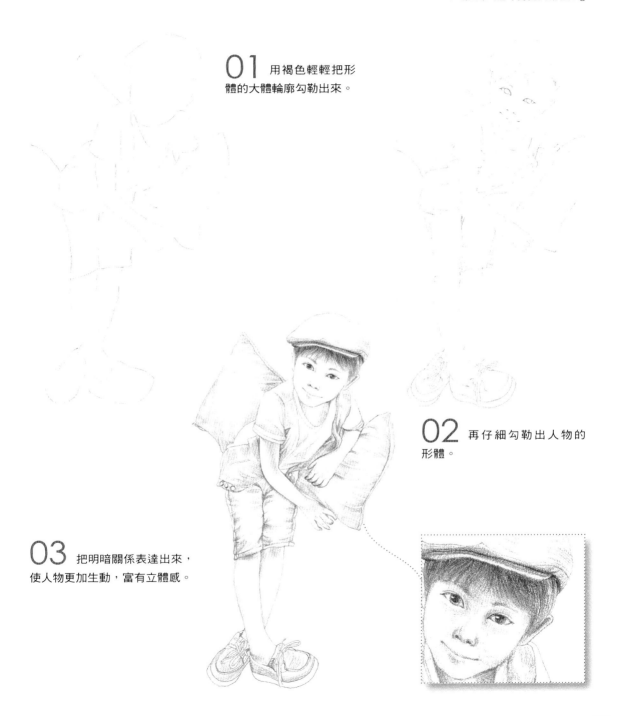

01 用褐色輕輕把形體的大體輪廓勾勒出來。

02 再仔細勾勒出人物的形體。

03 把明暗關係表達出來，使人物更加生動，富有立體感。

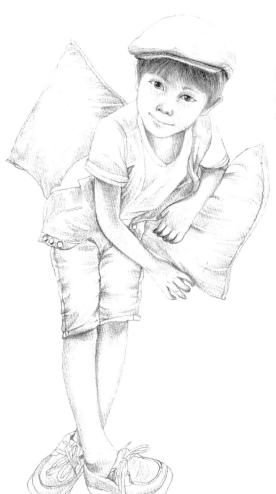

04 先用赭色輕輕地把皮膚的暗部畫出來，特別要注意頭髮在皮膚上的投影。

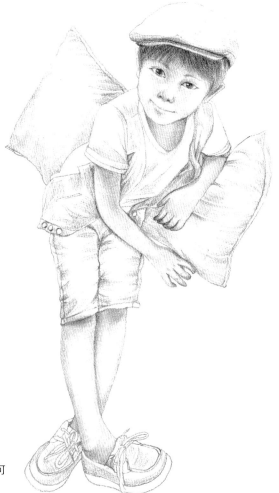

05 繼續處理暗部膚色，可以用色鉛筆裡原來的肉色。

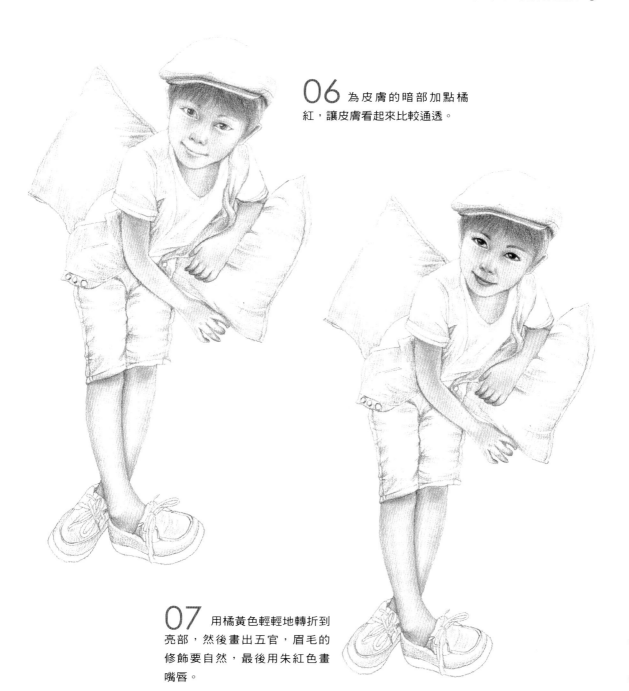

06 為皮膚的暗部加點橘紅，讓皮膚看起來比較通透。

07 用橘黃色輕輕地轉折到亮部，然後畫出五官，眉毛的修飾要自然，最後用朱紅色畫嘴唇。

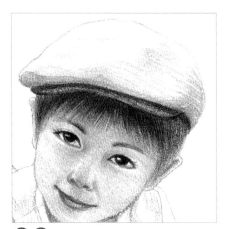

08 畫頭髮。用棕色畫出頭髮的暗部，再加點橘紅色，層次要自然。

09 帽子邊緣用群青來畫，帽子暗部的地方用土黃色，再加點橘黃，使之產生通透感，亮部的地方也用土黃色來畫，注意明暗變化。

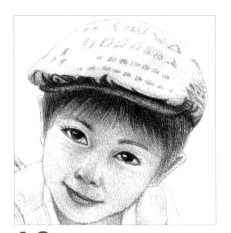

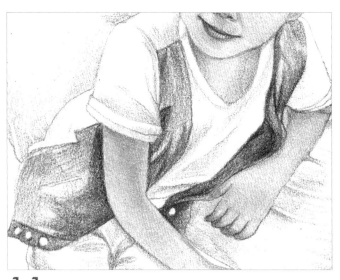

10 最後用藍色來畫帽子上的花紋，注意明暗變化。

11 用深藍色畫衣服藍色部分的暗面，再用淡紫色畫衣服白色部分的暗部，注意皺褶變化。

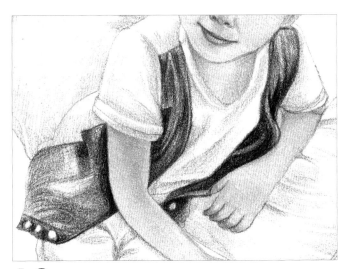

12 然後用群青輕輕地畫衣服的亮部，與暗部的融合要自然，白色衣服的部分也加一點藍色。

14 用橄欖綠來畫褲子的暗部，注意皺褶變化。

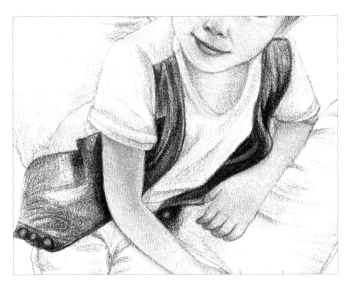

13 用綠色來畫衣服上的紐扣，再用點黃色來表現衣服的亮部。

15 然後用草綠色畫出衣服的整體顏色，同樣注意皺褶和明暗變化。

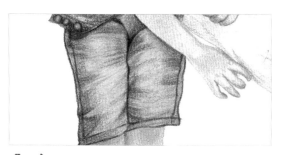

16 在褲子的亮部加一些黃色。

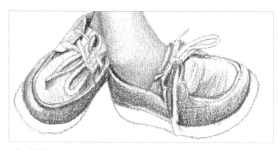

17 用棕色畫鞋子的暗部。

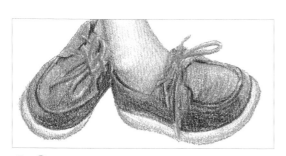

18 然後用土黃色來畫鞋子的整體顏色，注意與暗部的層次。鞋帶用橘黃色來畫。

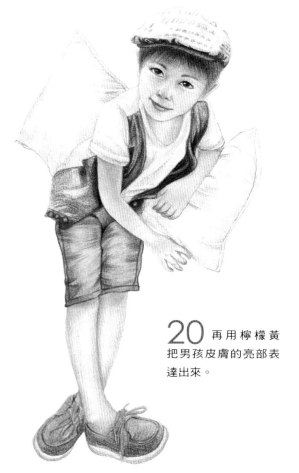

20 再用檸檬黃把男孩皮膚的亮部表達出來。

19 最後用赭色再次加強鞋子的暗部。

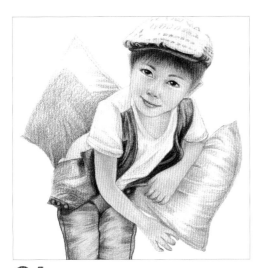

21 接著用橘黃色和棕色分別畫出兩個坐墊的暗部，注意皺褶。

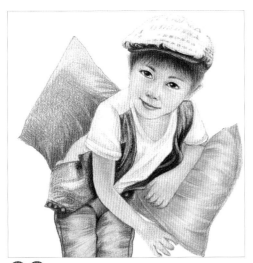

22 然後用黃色畫出兩個坐墊的亮部。

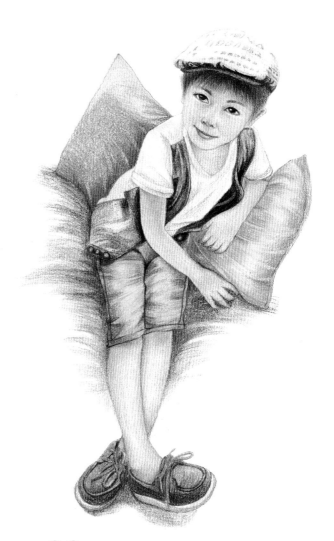

23 最後用土紅色加一些皺褶，表現出小男孩坐在柔軟的沙發上，皺褶的亮部稍稍加一點土黃色。

19

睡 覺 的 嬰 兒

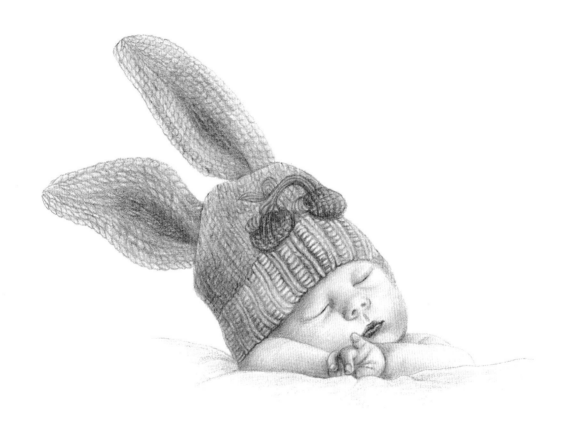

繪製要點

1. 嬰兒的臉部和前面那隻手的顏色是這幅畫最主要的地方。

2. 帽子要畫出毛線的材質。

3. 帽子前面的地方要畫細緻些,暗部和後面的部分可稍微虛一點。

01 用褐色輕輕把形體的
大體輪廓勾勒出來。

❀ 毛線針織效果

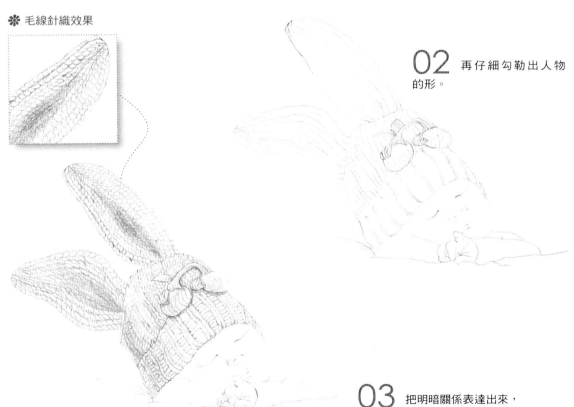

02 再仔細勾勒出人物
的形。

03 把明暗關係表達出來，
使人物更加生動，富有立體感。

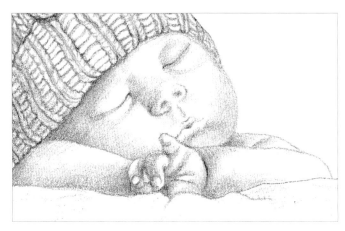

04 用赭色畫出皮膚的暗部。輕輕地在暗部上一層赭色，也可以用色鉛筆裡原來的肉色。要注意根據臉部的結構變化來排線。

05 再用肉色根據臉部結構處理膚色。

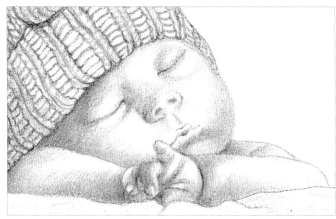

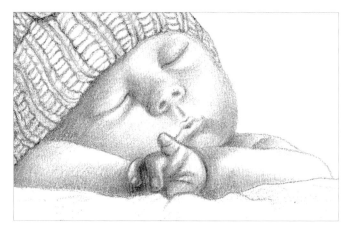

06 用橘紅色輕輕地加強膚色。

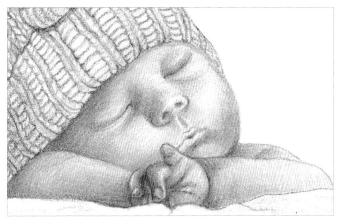

07 再用橘黃色輕輕地與之融合，以更好地處理亮部。

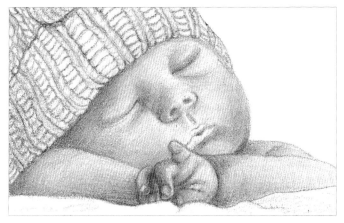

08 用檸檬黃來處理膚色的亮部。

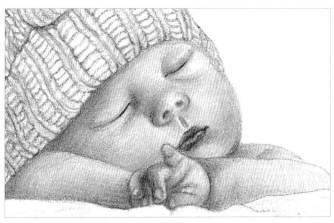

09 然後畫五官。眼睛的地方要有輕重變化，嘴唇用朱紅色來畫，鼻子也要再加深處理一下。

10 用赭石色來畫出帽子的暗部，然後用橘紅色與之融合。

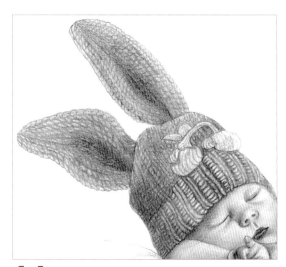

11 用檸檬黃畫出帽子的亮部，使畫面看起來色彩變化豐富。

12 用玫紅色畫帽子上的裝飾物——果子，然後用綠色畫出果子的根，再用黃色畫出亮部。

13 用天藍色輕輕地畫布料的暗部。

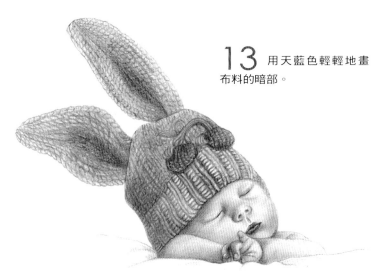

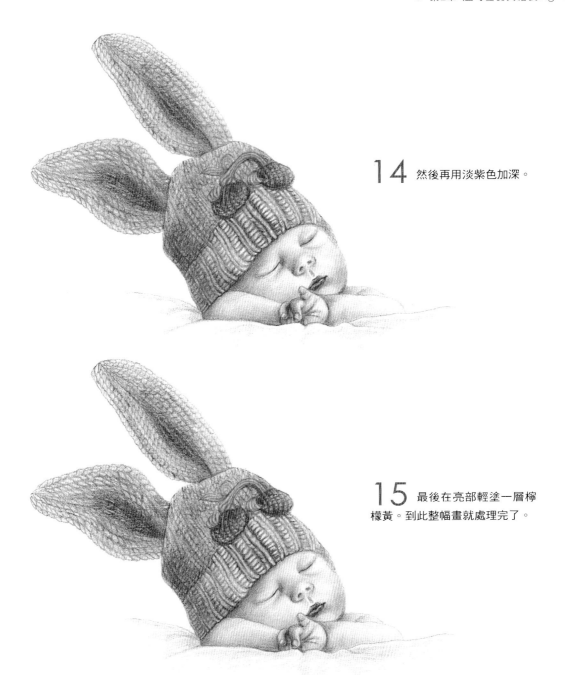

14 然後再用淡紫色加深。

15 最後在亮部輕塗一層檸檬黃。到此整幅畫就處理完了。

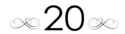

胖嘟嘟的小男孩

———— 繪製要點 ————

1. 要處理好小男孩與背景的顏色關係，重點突出人物。

2. 整幅畫大部分是表現嬰兒的膚色，因此膚色一定要體現出 "嫩" 的感覺。

3. 重點突出孩子的五官，特別是嘴唇的厚度和翹起的感覺。

01 用褐色輕輕把形體的大體
輪廓勾勒出來。

02 再仔細勾勒出人物的形。

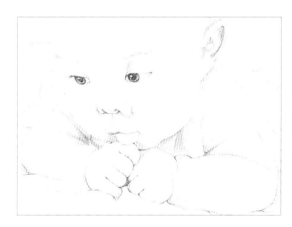

03 把明暗關係表達出來，使
人物更加生動，富有立體感，並用
赭色輕輕處理一下皮膚的暗部。

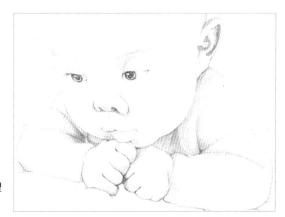

04 接著再用肉色進一步處理
皮膚的暗部。

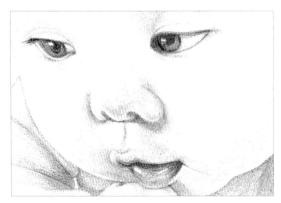

05 用棕色畫出眼球的暗部，並適當加一點黑色來表現最暗的地方。亮部用橘黃色處理，高光處留白。眼瞼的地方用橘紅色處理。再用橘紅色處理鼻子的底部和陰影。最後用朱紅色來畫嘴唇的暗部，要留出一些高光。

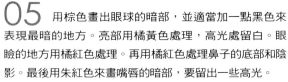

06 用棕色輕輕處理一下眉毛的部分，皮膚的暗部再用橘紅色來加強一些。

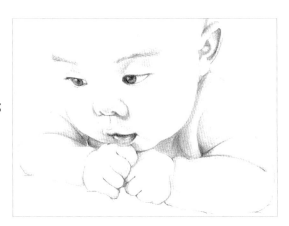

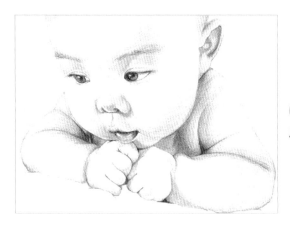

07 用肉色處理皮膚的亮部顏色，再用橘黃色把皮膚的亮部做進一步處理。

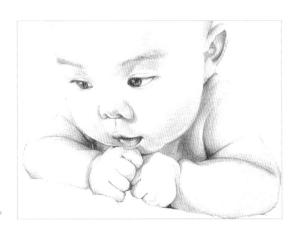

08 用粉色表現臉頰部分，皮膚亮部可以加點黃色。

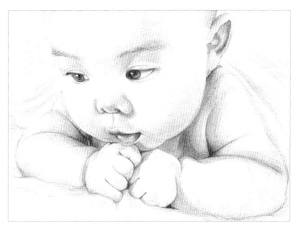

09 用黃綠色畫出被子的暗部顏色。

10 用橘黃色和草綠色來畫被子上的花紋，再用藍紫色表現出背景顏色。

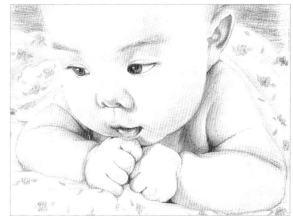

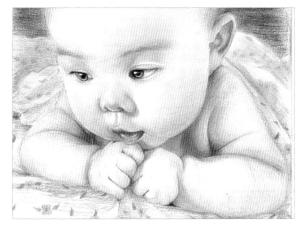

11 最後處理一下整體的顏色，特別是皮膚的亮部顏色。用草綠色再加強一下被子的暗部，後面背景的顏色也再加深一些。

∾ 21 ∾
愛學習的男孩

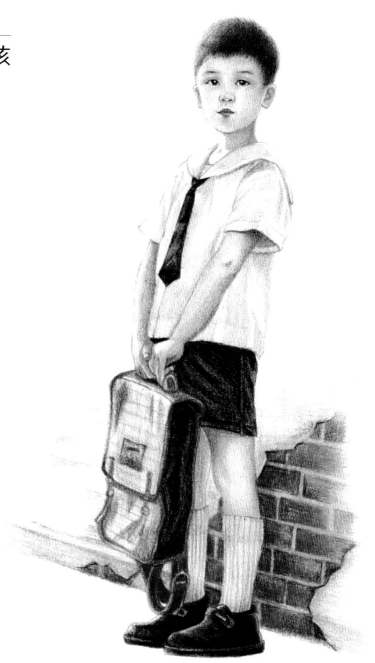

繪製要點

1. 表現好男孩稚嫩純潔的臉部。

2. 男生的平頭雖然短卻沒有女生的長髮好畫，要注意表現好男孩的頭髮。

3. 處理衣服和襪子的顏色變化，都是白色但是不是不上顏色，還有黑色皮鞋的反光。

4. 背景的磚牆顏色變化也要注意。

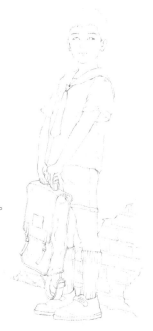

01 用褐色輕輕把形體的大體輪廓勾勒出來。

02 再仔細勾勒出人物的造型。

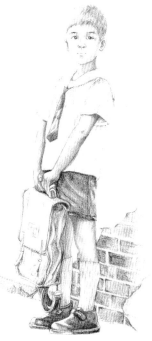

03 把明暗關係表達出來，使人物更加生動，富有立體感。

04 用赭色輕輕地畫出皮膚的暗部，然後用肉色來繼續深入。

06 五官繪製，要注意畫出雙眼皮。另外要處理好鼻子的暗部、陰影和鼻尖上的高光。最後用朱紅色畫出嘴唇。

07 用褐色畫出頭髮的暗部，要畫出短髮濃密的感覺，亮部加一些土黃色。

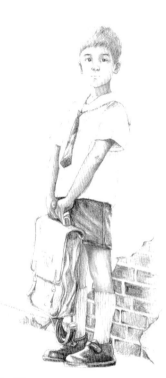

05 在皮膚的亮部輕輕加一點橘黃色。

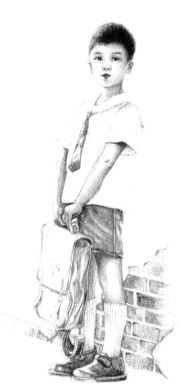

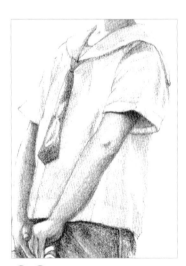

08 在頭髮亮部和皮膚亮部加點檸檬黃。

09 先用淡紫色畫出衣服暗部的色彩，然後再在暗部加點淡藍色，亮部用點檸檬黃。

11 襪子的顏色用淡紫色來畫。

12 皮鞋先用普藍色來畫暗部，再在最暗的地方用些黑色，最後在鞋子亮部的地方加點黃色。

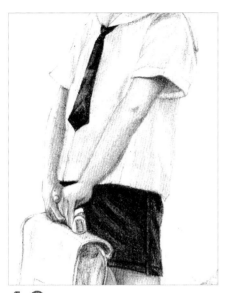

10 用普藍色來畫領結和褲子的顏色。

13 用棕色來畫背包的深色部分，再用橘紅色來畫背包的包帶和邊緣，然後用橘黃色來畫出亮部。

14 用橘紅色和土黃色來畫背景磚。

15 在磚牆上加點綠色體現出青苔的效果。

16 再處理一下牆壁周圍白色的部分。

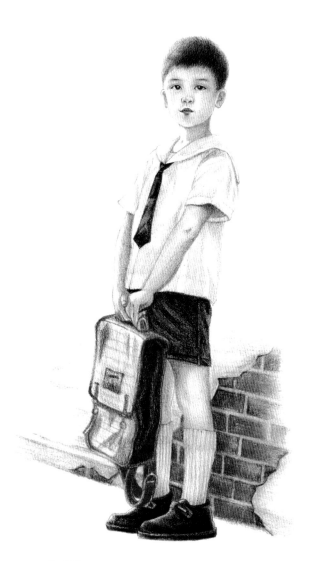

17 最後在磚牆上輕輕畫上人的陰影。

第3章
漂亮的玩具娃娃

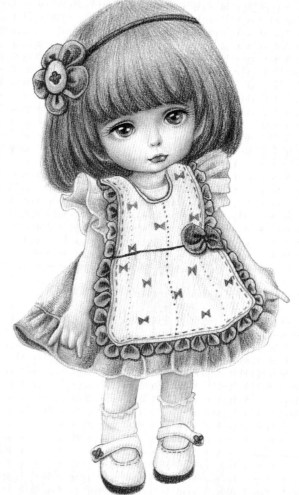

1 大 眼 睛 娃 娃

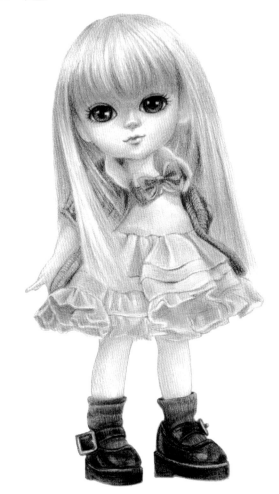

繪製要點

1. 娃娃的大眼睛要畫出放電的感覺。

2. 頭髮要表現出光澤。

3. 裙子的冷色調和上衣的暖色調對比要注意仔細表現。

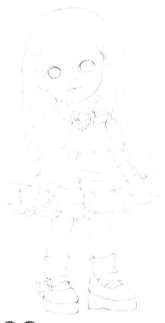

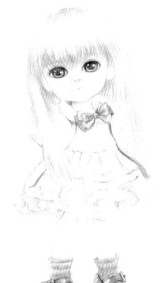

01 用褐色輕輕把形的大體輪廓勾勒出來。

02 再仔細勾勒出人物的造型。

03 把明暗關係表達出來，使人物更加生動，富有立體感。

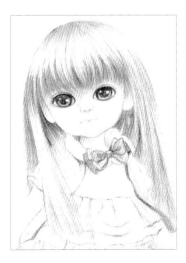

04 用灰色畫出頭髮的暗部，用筆要順著頭髮的走向，注意明暗關係。

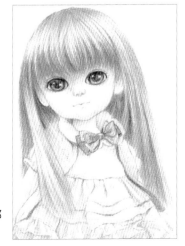

05 用土黃色融合一下暗部與亮部的顏色。

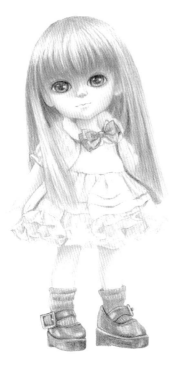

06 接下來是膚色。先用赭色輕輕地把臉部、手和腳的皮膚暗部表現出來。

07 然後用色鉛筆裡自帶的肉色來加強一下暗部的膚色，注意五官的投影。

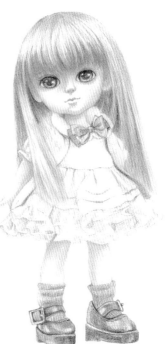

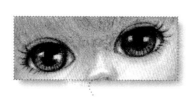

眼睛：暗部要用黑色加強，反光的地方用棕色來處理，眼白的地方用粉色畫出，睫毛很多，要輕輕地畫得清楚一點。

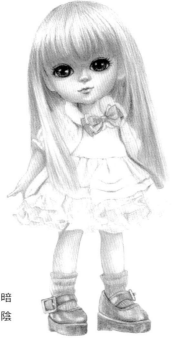

09 用橘黃色表現出皮膚整體暗部的地方，特別注意頭髮在臉部的陰影，層次要自然。

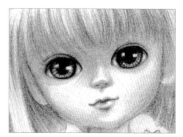

08 臉頰用粉色；然後用赭色來畫眼睛深的地方，眼白處的陰影要輕輕地處理，瞳孔的高光要留白；嘴巴用粉色，畫出櫻桃小嘴的感覺。

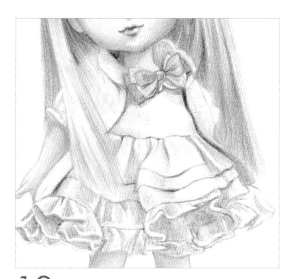

10 接著上衣服的顏色。先畫裡面的裙子,再用灰色來畫一下裙子的皺褶暗部。

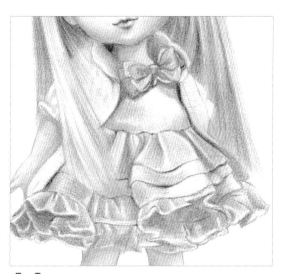

11 然後用藍色與灰色的暗部融合,注意轉折要自然,並要根據皺褶變化來畫。

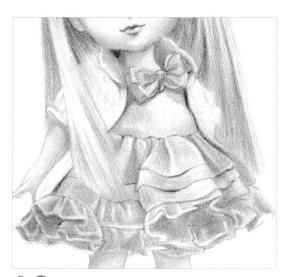

12 接著用綠色來處理一下暗部與亮部之間的顏色,層次要自然。

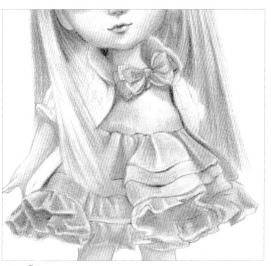

13 再用檸檬黃來把衣服的整體顏色處理一下,這樣就能表現出綠色調的衣服了。

14 然後畫外衣和蝴蝶結的顏色，先用橘紅色來畫衣服的暗部，再用橘黃色來柔和一下，最後用檸檬黃畫出亮部，整個衣服的顏色就處理完了。

15 用深紫色畫出襪子的暗部，要把襪子的毛線質感畫出來，再在亮部的地方用點檸檬黃來使顏色的變化誇張一些。

16 皮鞋也有顏色變化，特別要處理好反光的地方，用深褐色到黑色，注意色階層次的變化。

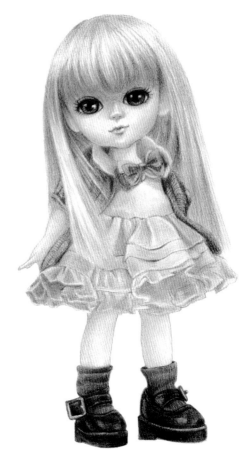

17 最後處理頭髮和皮膚的顏色，頭髮用檸檬黃把亮部的地方畫出來，暗部的地方用褐色輕輕地加深一點點，皮膚的地方也用點檸檬黃來畫一下亮部。這樣玩偶娃娃畫好啦！

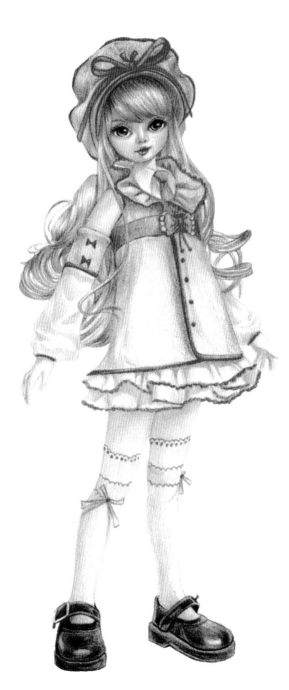

2

粉 紅 美 少 女

繪製要點

1. 重點處理好上半身的顏色，特別是頭髮的顏色要畫出很亮的感覺。

2. 娃娃的大眼睛要好好的表現。

3. 衣服的整體是粉色，皺褶變化也比較多，要重點處理好淺粉色的亮部。

01 用褐色輕輕把形體的大體輪廓勾勒出來。

03 把明暗關係表達出來，使人物更加生動，富有立體感。

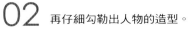

02 再仔細勾勒出人物的造型。

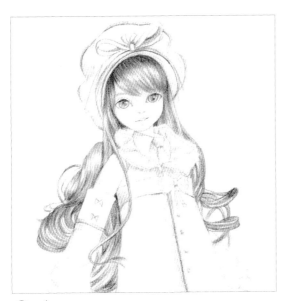

04 用灰色畫出頭髮的暗部，用筆要順著頭髮的走向，注意明暗關係。

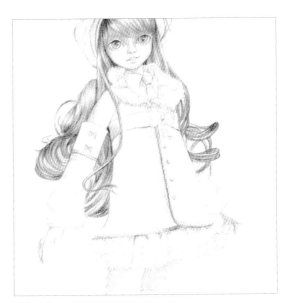

05 接下來是膚色。先用赭色輕輕地把皮膚的暗部畫一下。

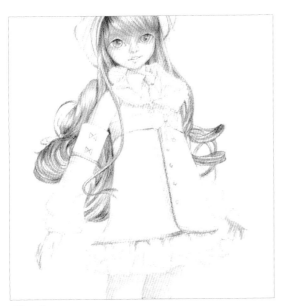

06 用肉色加強暗部的膚色，同時輕輕地畫出亮部，注意五官的陰影使之臉部更加立體。

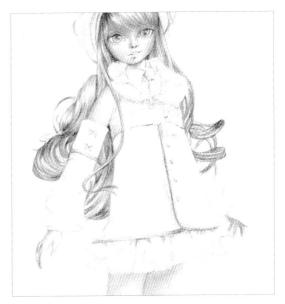

07 用橘紅色繼續深畫膚色。

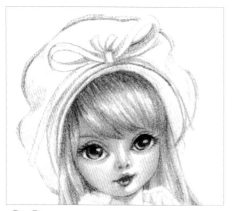

眼睛：用深藍色畫眼睛深的
地方，眼白地方的陰影用點
藍紫色來處理，瞳孔的高光要
留白，下眼線的地方用粉色畫
出，最後把睫毛也畫出來。

嘴巴：嘴巴用粉色來畫，張
開的地方用點深紅色，嘴皮
用粉色畫，注意要畫出飽滿
的感覺。

08 然後處理五官的顏色。臉頰的地方
用點粉色。

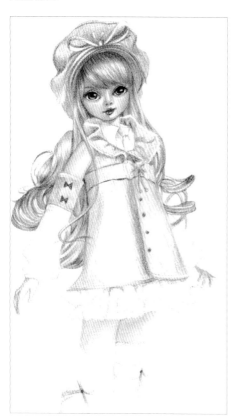

09 接著是
衣服和帽子的顏
色。用粉紅色畫出
粉色衣服部分的明
暗關係，注意衣服
的皺褶。

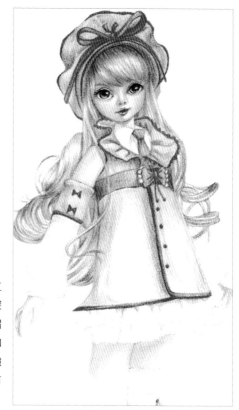

10 用朱紅
色把衣服顏色深
的地方，以及帽
子上的蝴蝶結和
帽沿的顏色加強
一下，注意要有
深淺變化。

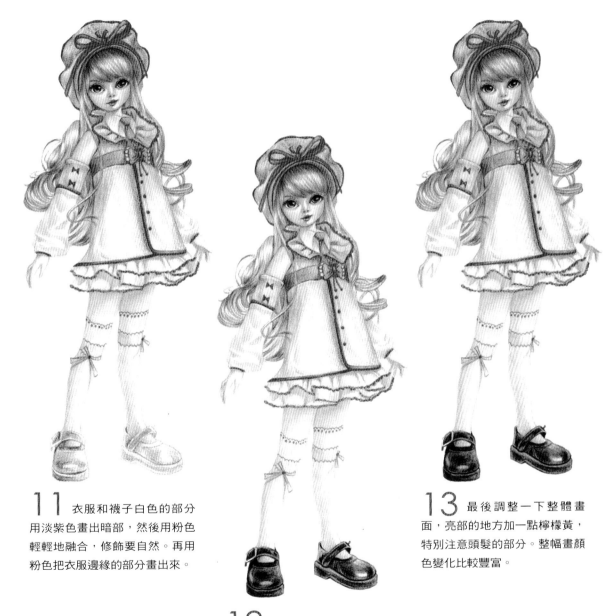

11 衣服和襪子白色的部分
用淡紫色畫出暗部，然後用粉色
輕輕地融合，修飾要自然。再用
粉色把衣服邊緣的部分畫出來。

12 用黑色畫出皮鞋，注意
皮鞋高光的地方，要畫出皮鞋的
質感。

13 最後調整一下整體畫
面，亮部的地方加一點檸檬黃，
特別注意頭髮的部分。整幅畫顏
色變化比較豐富。

3

可 愛 小 蘿 莉

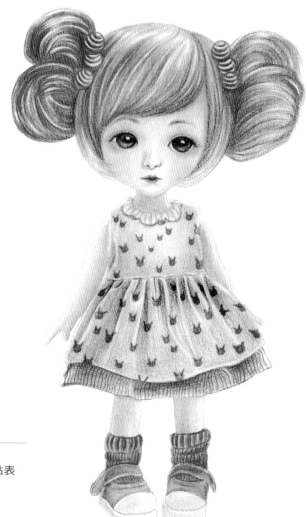

繪製要點

1. 娃娃的頭部很重要，要重點表
 現頭髮的顏色變化。

2. 臉部要體現出粉嫩的感覺。

3. 裙擺的皺褶很多，要重點處理
 好前面的皺褶變化。

01 用褐色輕輕把人物頭部
形態的大體輪廓勾勒出來。

02 再仔細勾勒出人物
的造型。

04 然後從頭髮開始上色,用玫瑰紅色畫出
頭髮的暗部,用筆要順著頭髮的走向,注意明暗
關係。

03 把明暗關係表達出來,
使人物更加生動,富有立體感。

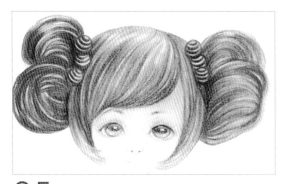

05 然後把頭髮上的小髮飾用紫色畫出。

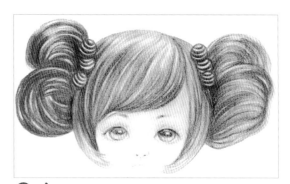

06 接下來是膚色。先用赭色輕輕地把皮膚的暗部畫一下。

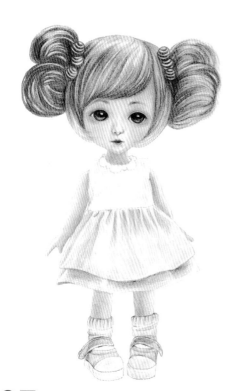

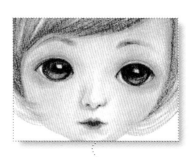

五官處理：臉頰的地方用點粉色；再用赭色來畫眼睛深色的地方，瞳孔加點寶藍色，高光處留白；眉毛用棕色，畫時注意要有深淺變化；嘴巴用朱紅色來畫，中間的地方比較深，向兩邊漸漸變淺。

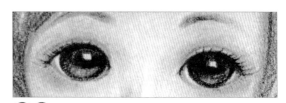

07 再用肉色加強皮膚暗部的顏色，同時畫出鼻子，並處理五官顏色。

08 用藍色把睫毛仔細地畫出來，不要畫得過於生硬。

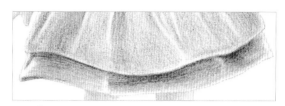

10 用玫紅色畫裙子的下層，注意明暗變化。

09 用群青把衣服皺褶暗部的地方畫出，然後用天藍色來畫衣服亮部，要注意衣服皺褶的明暗變化。

11 繼續用玫紅色在裙擺下層畫出豎條的花紋，然後用橘紅色來畫出藍色衣服部分的小兔子印花，較暗的地方可以用點紅色來加深。

12 襪子用玫紅色和橘黃色淺淺地畫出豎條，注意皺褶和明暗變化。

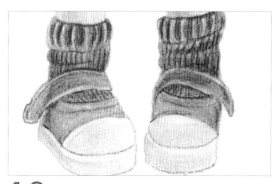

13 然後用橘黃色來畫鞋子，鞋子白色的部分用天藍色來輕輕地上色，注意明暗變化。

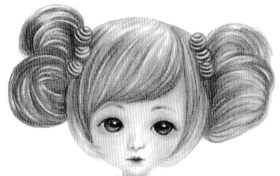

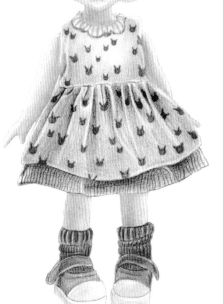

14 回到頭髮。用檸檬黃對玫紅色的頭髮進行融合，使頭髮呈現出橘紅色的感覺，使顏色的變化更為豐富。

15 然後在整個畫面亮部的地方稍稍加點檸檬黃，可愛的小娃娃就呈現出來了。

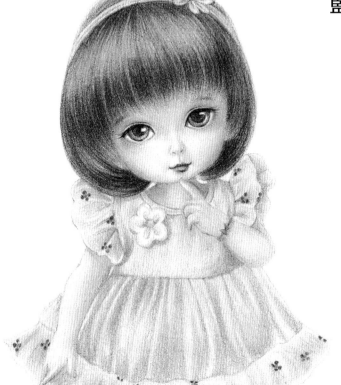

4

藍 眼 睛 萌 妹 子

繪製要點

1. 整幅畫最重的地方就是頭髮，
 頭髮的顏色變化要處理好。
2. 五官是重點，特別是藍色眼睛
 的刻畫。
3. 衣服的整體顏色都很淡，皺
 褶和暗部顏色變化也要畫得
 通透。

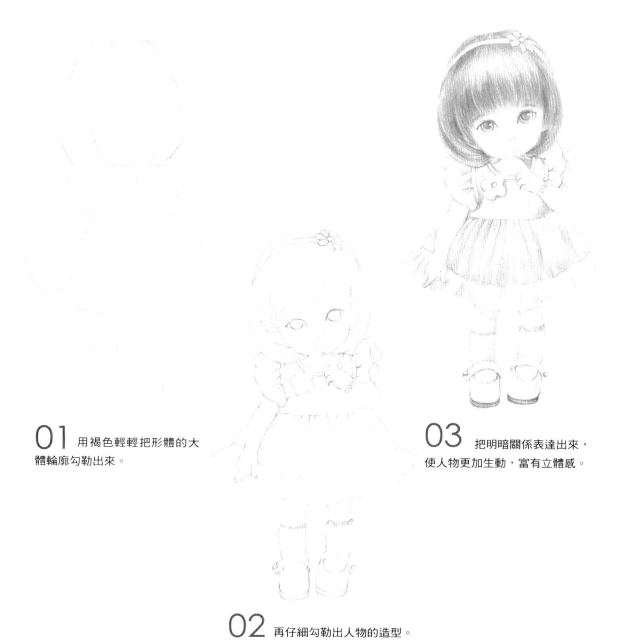

01 用褐色輕輕把形體的大
體輪廓勾勒出來。

02 再仔細勾勒出人物的造型。

03 把明暗關係表達出來，
使人物更加生動，富有立體感。

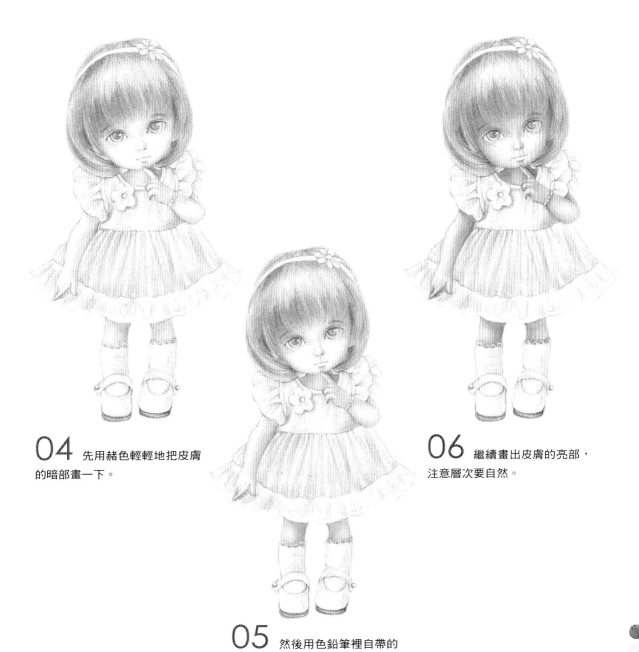

04 先用赭色輕輕地把皮膚的暗部畫一下。

05 然後用色鉛筆裡自帶的肉色來加強一下暗部的膚色。

06 繼續畫出皮膚的亮部，注意層次要自然。

07 然後用橘紅色輕輕地畫出皮膚的暗部，這樣讓暗部顯得通透一些。

08 用點粉色畫一下臉頰兩側，這樣會比較可愛，皮膚的亮部加點檸檬黃。

09 用深藍色畫上眼線，瞳孔的高光處留白，虹膜用點綠色，這樣便使一雙藍眼睛更加生動，睫毛也用藍色來畫。

10 把鼻子的形塑造一下後畫出嘴唇，先用朱紅色畫暗部，再用粉色輕輕地畫亮部顏色，注意明暗關係。

11 接著畫頭髮，用赭色根據頭髮的走向把頭髮的暗部畫出。

12 然後用普藍色將深一點的地方自然地加強一下。

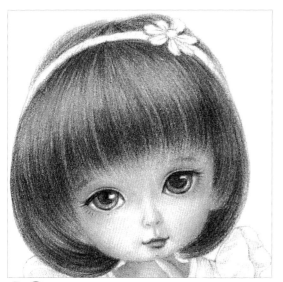

13 然後用橘黃色來畫頭髮的亮部，注意和暗部的融合。

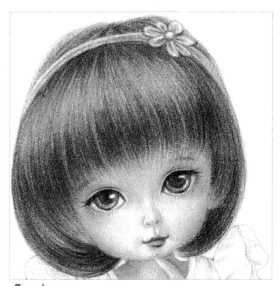

14 然後用藍色畫髮飾，亮部加點黃色。

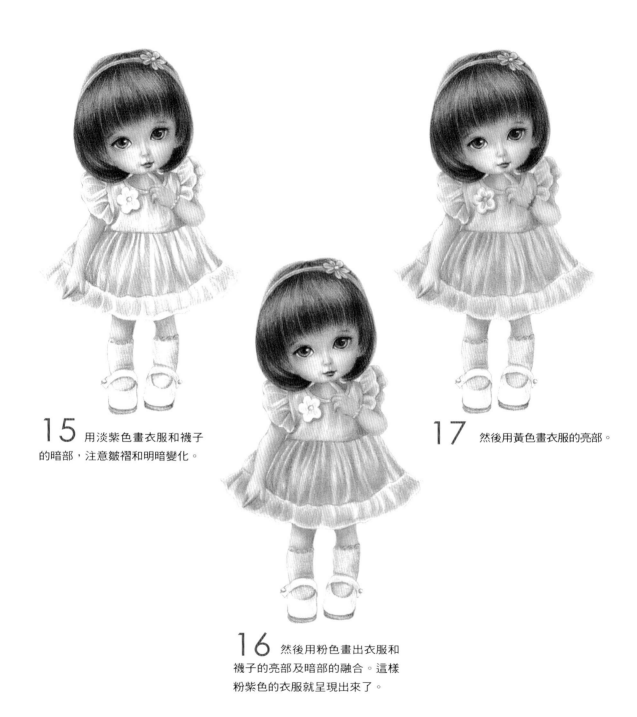

15 用淡紫色畫衣服和襪子的暗部，注意皺褶和明暗變化。

16 然後用粉色畫出衣服和襪子的亮部及暗部的融合。這樣粉紫色的衣服就呈現出來了。

17 然後用黃色畫衣服的亮部。

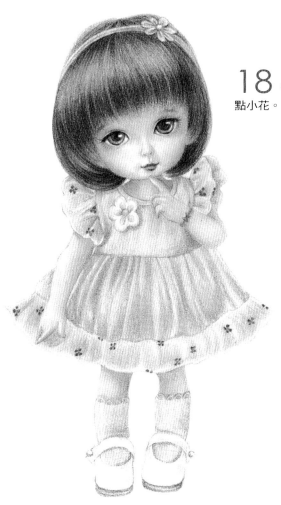

18 在衣袖和裙擺的地方畫點小花。

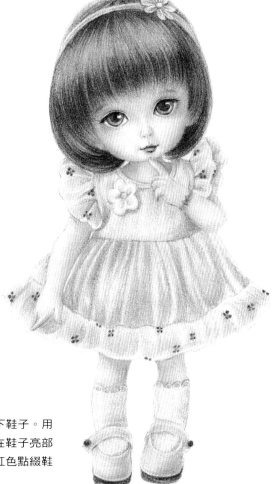

19 最後處理一下鞋子。用橘黃色畫鞋子，然後在鞋子亮部加點檸檬黃，最後用紅色點綴鞋帶上的裝飾。

盤 頭 的 娃 娃

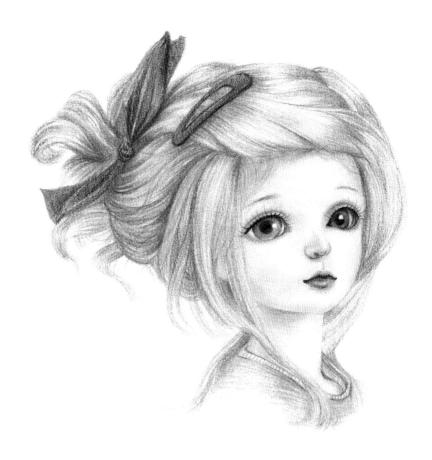

繪製要點

1. 要重點刻畫臉部,特別是眼睛要畫得漂亮。

2. 頭髮占了很大一部分,特別是靠近額頭的地方要好好表現。

3. 畫的大部分都採用冷色調,因此髮飾和衣服用暖色調以形成對比。

01 用褐色輕輕把形的大體輪廓勾勒出來。

02 再仔細勾勒出人物的造型。

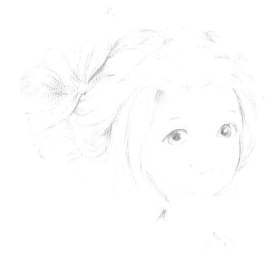

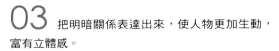

03 把明暗關係表達出來，使人物更加生動，富有立體感。

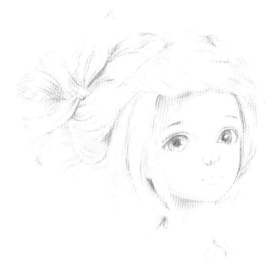

04 用赭色和肉色輕輕畫出皮膚暗部，鼻子周圍要仔細處理。

05

用橘黃色輕輕地處理皮膚的暗部，再用粉紅色畫出鼻頭，同時臉頰用點粉紅色。

眼睛：瞳孔處用橄欖綠，虹膜用草綠色。上眼皮睫毛根部用橄欖綠加深，睫毛也用橄欖綠來畫。眼白用淡淡的綠色畫出投影的地方。眼瞼用粉紅色。下眼皮輕輕畫一些粉紅色，然後畫上短短的睫毛。

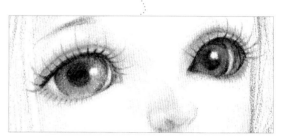

06

繪製眼睛。

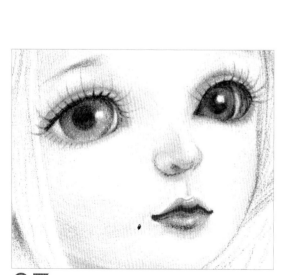

07

用橘紅色畫鼻子底部，朱紅色畫嘴唇深色的地方，橘紅色畫嘴唇亮部，注意把嘴巴的立體感畫出來。

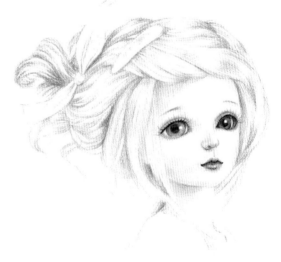

08

用灰色畫頭髮的暗部，注意明暗和走向變化。

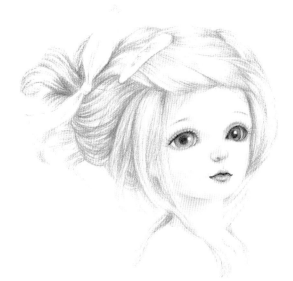

09 然後用藍色輕輕地與暗部的灰色融合。

10 用黃綠色畫頭髮的整體亮部。

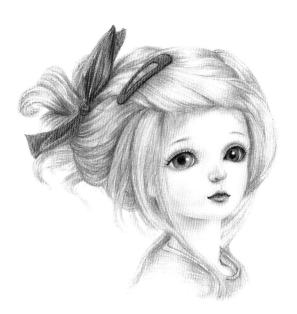

11 最後再用橘紅色來處理一下皮膚的顏色，讓皮膚看起來更紅潤一點。注意額頭和耳朵的高光。然後用朱紅色畫髮飾，再用橘紅色簡單地處理一下衣服。

6
紫 色 萌 妹 子

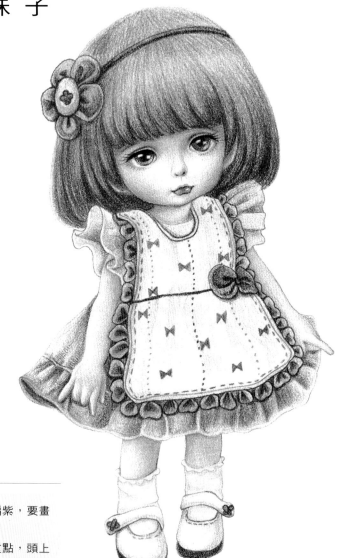

繪製要點

1. 這幅畫的顏色整體偏紫，要畫
 出可愛的感覺。
2. 整個頭部的刻畫是重點，頭上
 的髮飾是亮點，要仔細刻畫。
3. 前面的圍裙要畫細緻一點。

01 用褐色輕輕把形的大體
輪廓勾勒出來。

02 再仔細勾勒出人物
的造型。

03 把明暗關係表達出來，
使人物更加生動，富有立體感。

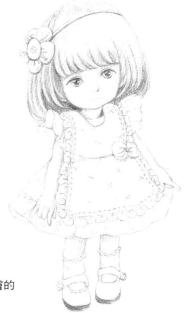

04 用赭色輕輕畫出皮膚的
暗部。

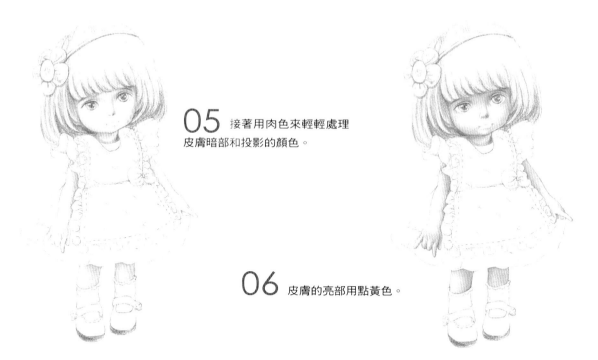

05 接著用肉色來輕輕處理皮膚暗部和投影的顏色。

06 皮膚的亮部用點黃色。

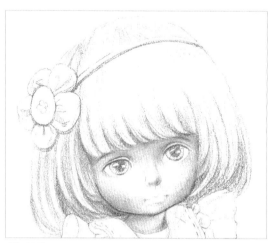

07 用粉紅色畫出臉頰。

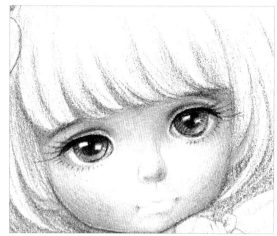

08 用深紫色畫眼睛暗部，高光處留白，瞳孔處用淺紫色，可以加點黃色融合一下，睫毛用紫色來畫，雙眼皮的地方用朱紅色。

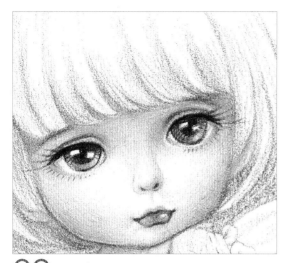

09 鼻子高光的地方用點黃色。要畫出稍稍嘟起的感覺，嘴唇暗部的地方用朱紅色，亮部用橘黃色，要注意明暗變化。

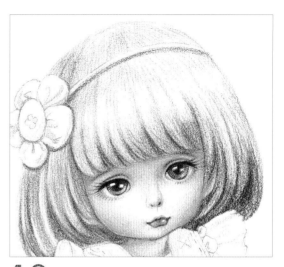

10 用群青畫出頭髮的暗部。

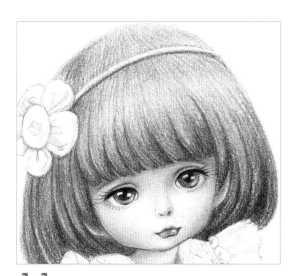

11 再用紫色來進一步處理頭髮暗部，還可以加點紅色進去。

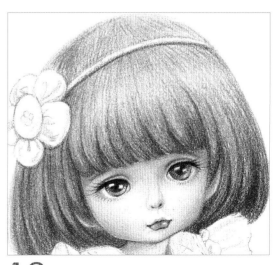

12 頭髮的亮部用淡紫色來處理，高光的地方加點黃色。

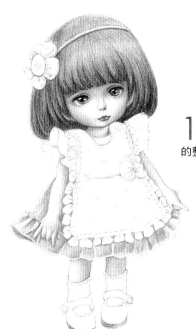

13 用淡紫色畫出裡面衣服的整體顏色，注意皺褶變化。

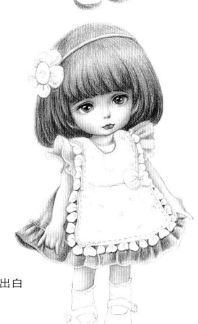

14 再用深紫色來畫出衣服的暗部。

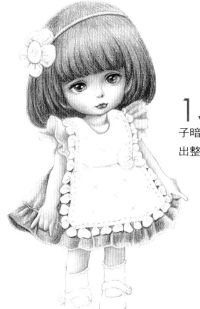

15 先用淡紫色來畫一下袖子暗部，然後用天藍色輕輕地畫出整個袖子的顏色。

16 用橘黃色輕輕地畫出白色衣服暗部皺褶的顏色。

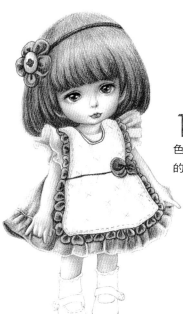

17 用大紅色來畫花邊的深色，然後用粉紅色來畫一下淺色的部分。

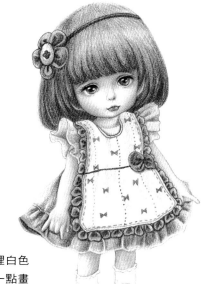

18 用橘黃色輕輕處理白色衣服的部分，然後再用力一點畫出衣服上的小花紋。

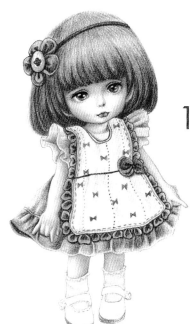

19 用中黃色畫出襪子的顏色。

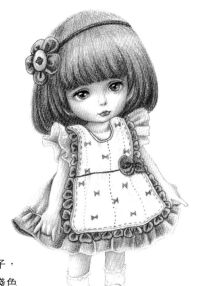

20 最後用玫瑰紅畫鞋子，鞋底的地方稍稍用力，鞋子淺色的部分則只需輕輕表示一下暗部就可以了。

7

紮 辮 子 的 娃 娃

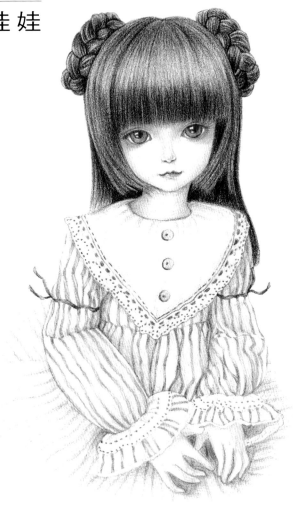

繪製要點

1. 整個頭部是重點刻畫的對象,五官要畫得精緻。

2. 衣服要有層次變化,裙擺的地方可以慢慢的漸淡。

3. 衣服的條紋要根據皺褶的變化來畫。

01 用褐色輕輕把形的大體
輪廓勾勒出來。

02 再仔細勾勒出人物
的造型。

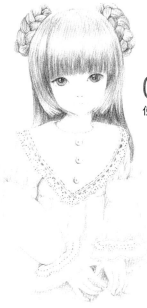

03 把明暗關係表達出來，
使人物更加生動，富有立體感。

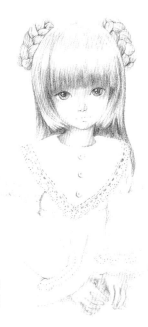

04 用肉色畫皮膚暗部和
影的顏色，在眼角和鼻子的周圍
用點橘紅色。

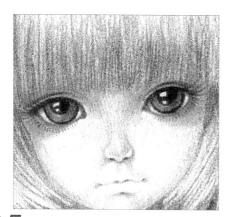

05 用棕色畫出瞳孔。虹膜處用橘黃色,可以加點綠色或紫色。眼球高光處留白。眼白接近上眼皮的地方用點粉紅色畫出陰影。眼角和下眼瞼邊緣用朱紅色輕輕畫一下,睫毛用紫色來畫,眼角周圍的膚色用粉色修飾。

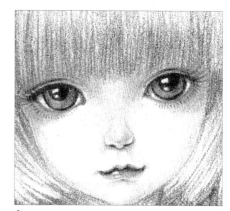

06 用朱紅色加強鼻子底部的顏色。嘴巴暗部也用朱紅色來畫,下嘴唇的高光處留白,亮部用點橘黃色融合,這樣看起來更顯可愛。

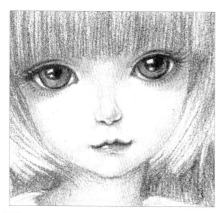

07 臉頰用粉色來畫,皮膚的亮部可以加點黃色。

08 用普藍色畫頭髮的暗部,注意頭髮的走向。

09 用紫色來畫頭髮的整體顏色，注意明暗變化。

10 再用群青加強一下頭髮的暗部顏色。

11 頭髮暗部加點紅色，高光的地方用粉色輕輕表達出來。

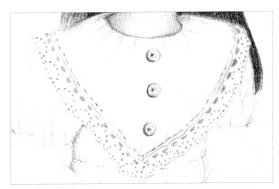

12 用粉紅色畫出衣服領子暗部皺褶和鈕釦的顏色。

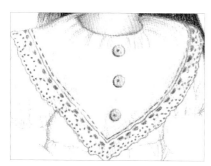

13 用朱紅色來加深衣領花紋的暗部。

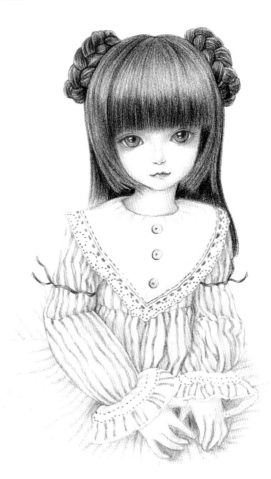

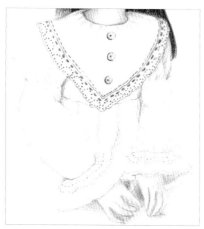

14 衣服的暗部整體用粉紅色來畫，注意皺褶的變化。

15 用大紅色輕輕地畫出衣服上的條紋，注意顏色要有深淺明暗的變化和層次關係，後面的裙擺要慢慢的漸淡。

16 衣服的花紋和袖子的絲帶用大紅色來畫，在亮部輕輕地加點黃色即可。

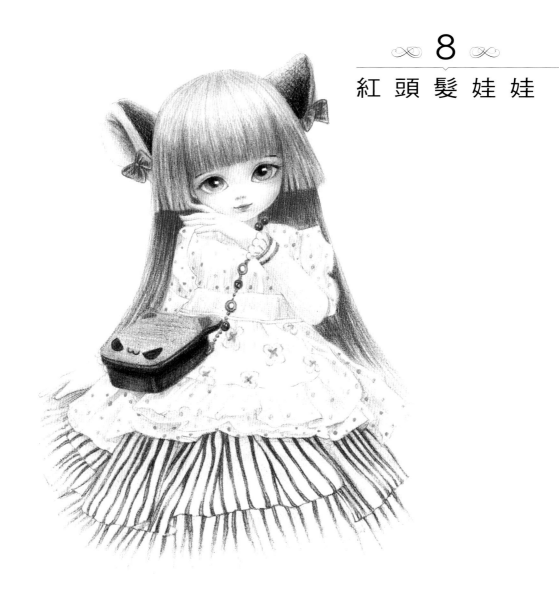

8

紅 頭 髮 娃 娃

繪製要點

1. 主要刻畫五官，特別是眼睛的顏色。
2. 衣服要處理好虛實變化。
3. 包包的背帶鏈條要仔細刻畫。

01 用褐色輕輕把形
的大體輪廓勾勒出來。

02 再仔細勾勒出
人物的造型。

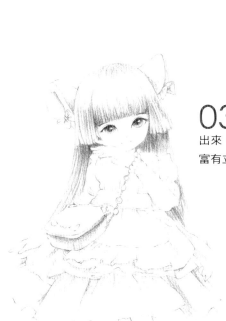

03 把明暗關係表達
出來,使人物更加生動,
富有立體感。

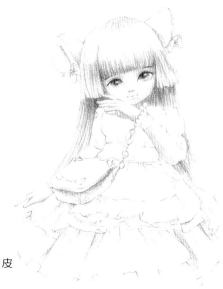

04 用肉色來畫皮
膚的暗部。

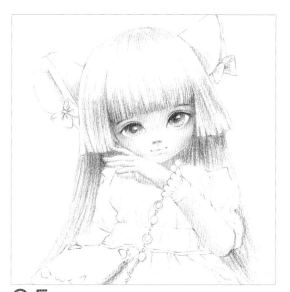

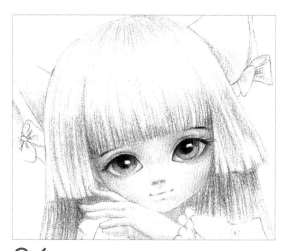

05 用橘紅色畫眼角周圍皮膚的顏色 ，再用粉紅色畫出臉頰的緋紅，在亮部輕輕加一點黃色。

06 用普藍色畫眼睛瞳孔。挨著上眼皮的眼白和眼球的顏色深一些。瞳孔處用點青綠色和黃綠色來融合，這樣使眼睛看起來比較閃亮。眼球高光處留白即可。眼角處畫一點粉色，雙眼皮的地方用點朱紅色，要注意修飾。眉毛也用普藍色來畫。

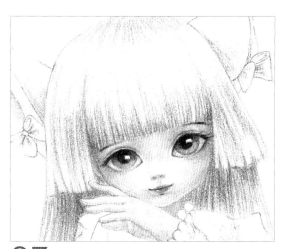

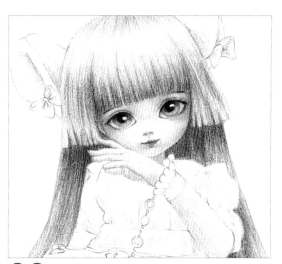

07 用粉色加強一下鼻子底的陰影，再用朱紅色畫一下嘴巴中間的位置和嘴角嘴縫線的地方，下嘴唇用橘黃色融合，注意留一點高光。

08 用玫瑰紅色畫出頭髮的暗部，注意頭髮的走向。

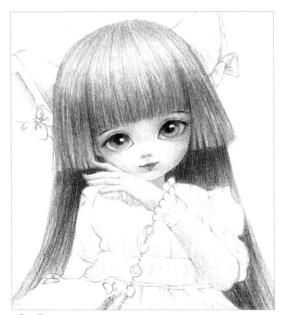

09 用大紅色加強頭髮暗部的顏色，然後用粉紅色畫頭髮的亮部，頭髮高光的地方用點黃色。

10 用普藍色畫耳朵顏色最深的地方，然後用天藍色慢慢融合，在最亮的地方用點黃綠色。

11 耳朵裡面最深的地方用大紅色，外面用粉色，蝴蝶結用大紅色，上色的時候注意明暗和皺褶的變化。

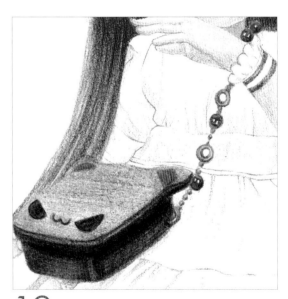

12 手腕和包包的亮部用淡點的紫色，暗部用普藍和群青，然後用橘黃色和藍色畫上鏈子，注意留白。

13 用淡紫色把白色衣服整體的暗部畫出，注意皺褶的變化。

14 先用群青輕輕畫出裙擺的條紋，注意條紋要根據皺褶的變化來畫，要有輕重和層次，再用群青加強一些暗部的地方。

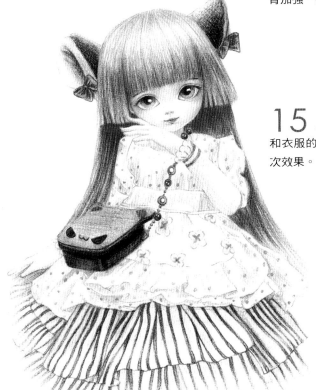

15 用綠色來畫出衣服上的裝飾小圓點，圍裙和衣服的小圓點用橘黃色，最後注意一下整體的層次效果。

9

長 裙 娃 娃

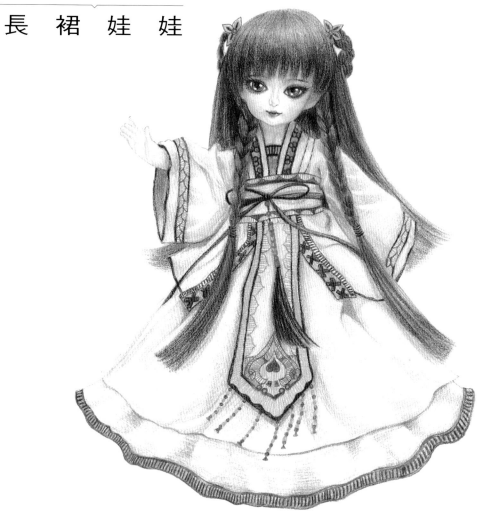

繪製要點

1. 重點處理好臉部的顏色，特別是眼睛部分。
2. 前面的辮子要畫細膩一點。
3. 衣服裝飾比較多，重點表現腰帶部分。

01 用褐色輕輕把形
的大體輪廓勾勒出來。

02 再仔細勾勒出
人物的造型。

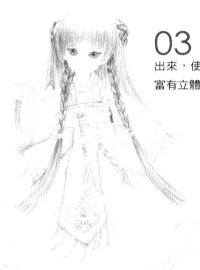

03 把明暗關係表達
出來，使人物更加生動，
富有立體感。

04 用肉色輕輕畫出
皮膚暗部和陰影的顏色。

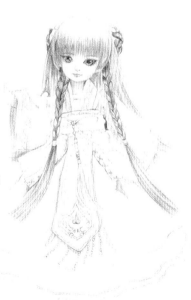

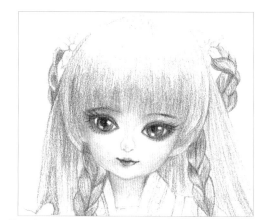

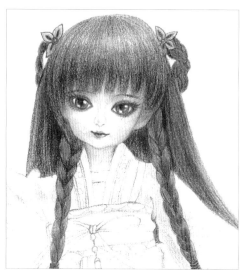

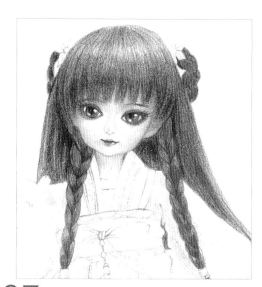

06 用淡紫色和粉紅色來畫上下眼皮，用粉紅畫睫毛，嘴巴用朱紅色來畫，注意明暗變化。

05 用橘黃色輕輕處理暗部顏色，再用粉紅色畫一下臉頰，亮部用點黃色。

07 用土紅色來畫頭髮的暗部，然後用朱紅色處理一下頭髮的亮部顏色。

08 在頭髮亮部高光的地方用點黃色進行修飾。

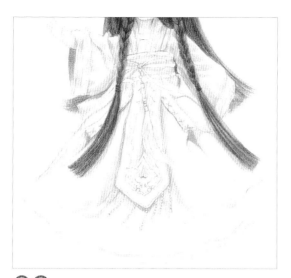

09 用粉紅色來處理衣服的暗部和皺褶。

10 裡面的衣服用紫色來處理。

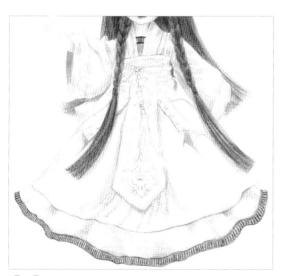

11 然後用玫瑰紅色來畫裡面裙擺的條紋部分。

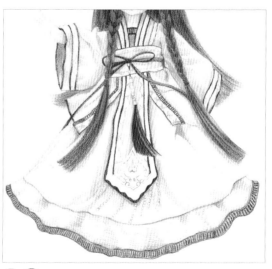

12 外面衣服的裝飾部分用大紅色來畫。

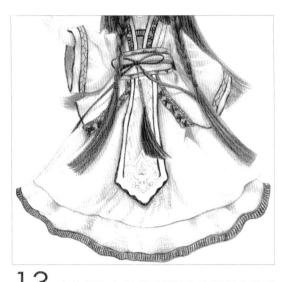

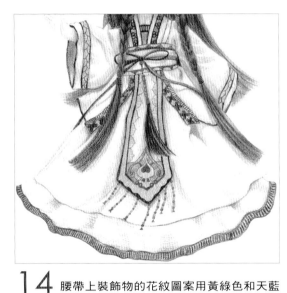

13
在袖子和衣領處用橘黃色和橘紅色畫出花紋。

14
腰帶上裝飾物的花紋圖案用黃綠色和天藍色來處理。

15
最後在衣服亮部輕輕地加點黃色即可。

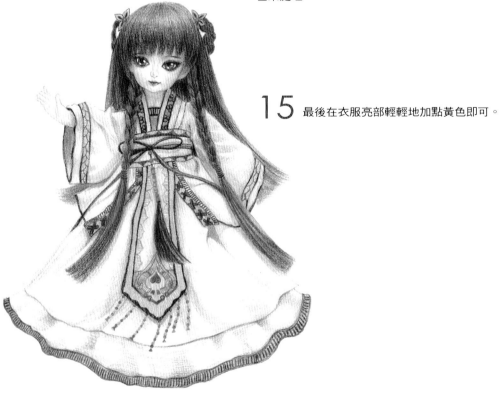

小 線 稿

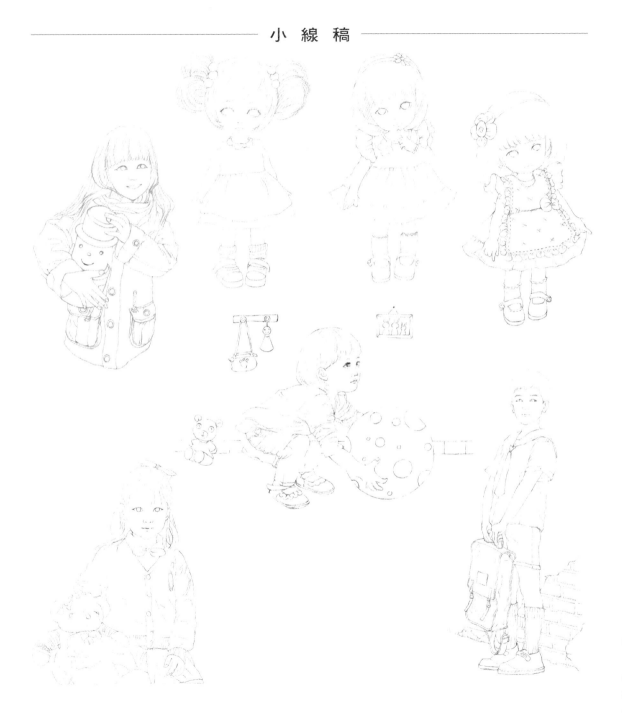

國家圖書館出版品預行編目(CIP)資料

色鉛筆的可愛娃娃 / 王憶娟編著. -- 初版. -- 新北市：
　新一代圖書, 2015.02
　　面；　　公分

　ISBN 978-986-6142-54-3 （平裝）

　1. 鉛筆畫 2. 繪畫技法

948.2　　　　　　　　　　　　　　103026906

色鉛筆的可愛娃娃

作　　　者：王憶娟等編著
發　行　人：顏士傑
校　　　審：陳聆慧
編輯顧問：林行健
資深顧問：陳寬祐
資深顧問：朱炳樹
出　版　者：新一代圖書有限公司
　　　　　　新北市中和區中正路908號B1
　　　　　　電話：(02)2226-3121
　　　　　　傳真：(02)2226-3123
經　銷　商：北星文化事業有限公司
　　　　　　新北市永和區中正路456號B1
　　　　　　電話：(02)2922-9000
　　　　　　傳真：(02)2922-9041
印　　　刷：五洲彩色製版印刷股份有限公司
郵政劃撥：50078231新一代圖書有限公司
定　　　價：320元